U0146249

新春大吉

◎梁光华 主编

实用行书写春联

广西美术出版社

前言

对联，雅称"楹联"，俗称"对子"。它言简意深，对仗工整精巧、平仄协调，是我国特有的文学形式。可以说，对联艺术是中华民族的文化瑰宝。

春联是老百姓描绘时代风貌、抒发新年美好愿望的一种艺术形式，是中华民族优秀传统文化的重要组成部分。春联相传起源于五代，而贴春联的习俗推广于宋代，在明代开始盛行。到了清代，春联的思想性和艺术性都有了很大的提高，而到了现代，春联更是被赋予新的时代内涵，用以反映时代进步的风貌，为广大群众所喜爱。

每逢春节，无论是城市还是农村，家家户户都要精选一副大红春联贴于门上，为节日营造喜庆气氛。贴春联被当成过年的重要风俗之一，人们借春联抒发自己的喜悦心情，表达对新年新气象的美好祝福与憧憬。写春联，不仅寄寓了老百姓祈福送喜、追求幸福生活的朴素愿望，而且对提高个人文化修养、丰富人们的文化娱乐生活、弘扬我国传统文化起到了积极的作用。

春联通常以隶书、行书、楷书三种字体书写，内容通俗易懂，它将中国书法艺术与春节传统完美地结合在一起，既具有艺术欣赏性，又具有生活实用性。老百姓自己动笔写春联，是一种健康向上的文化活动，怡情养性之余又给生活增加了不少乐趣。本书涵盖通用联、农家联、经商联、生肖联等多种对联形式，贴近人们生活，反映民间风俗，表达了人民渴望祈福消灾、国泰民安、六畜兴旺、五谷丰登、家庭欢乐等美好愿望，满足广大群众在日常生活中的不同需要。

目录

一、笔画

上下点

1. 露锋起笔后回转钩起
2. 上下呼应

撇点

1. 逆锋起笔
2. 向左下回转并提笔

呼应点

1. 露锋起笔后方折上挑
2. 注意笔势的带势呼应

短横

1. 露锋起笔
2. 轻微上弧方折收笔

长横

1. 逆锋起笔
2. 向右运行，方折收尾
3. 粗横、细横运笔方法与长横类同

悬针竖

1. 逆锋起笔
2. 折笔下行，中锋运笔
3. 出锋收笔

上下点	撇点
呼应点	短横
长横	粗横
细横	悬针竖

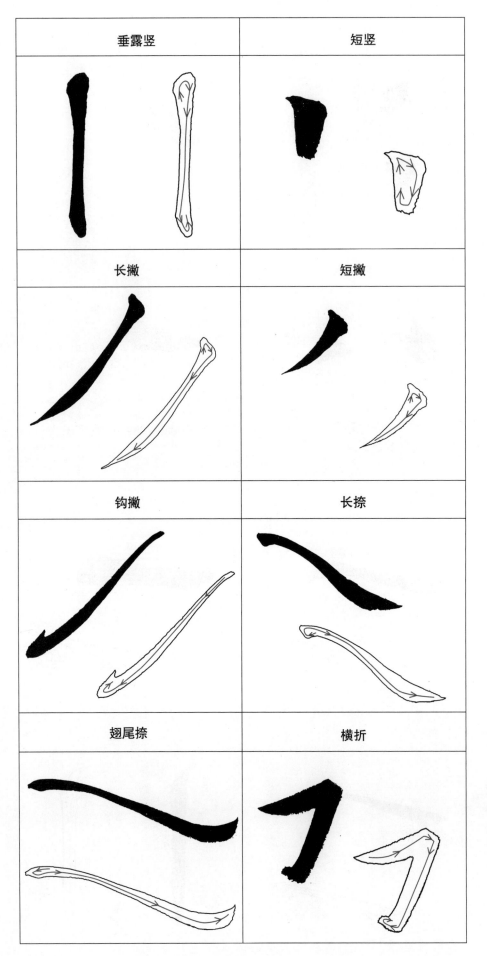

垂露竖

1. 逆锋起笔
2. 顿笔后向下中锋运行
3. 至尽处稍顿后提笔向右上回锋收笔

短竖

1. 逆锋起笔
2. 顿笔向下运行后马上回锋收笔

长撇

1. 逆锋起笔
2. 折笔向左下运笔
3. 边行边提至尽处撇出

短撇

1. 逆锋起笔
2. 折笔向左下撇出

钩撇

1. 露锋起笔
2. 反撇到末处出锋带钩

长捺

1. 逆锋起笔
2. 折笔向右下中锋运行
3. 由细变粗，至尽处收笔外形呈大刀状

翘尾捺

1. 逆锋起笔，捺势较平
2. 捺至末处向上翘起，笔锋顺势带出

横折

1. 露锋起笔
2. 方折后向左下运行，然后钩起回锋收笔

方折

1. 逆锋起笔，笔势向右上
运行
2. 方折后向左下收笔

圆折

1. 逆锋起笔
2. 笔势向右上运行后圆转
向下

横钩

1. 逆锋起笔
2. 提笔后向右行
3. 至尽处转笔方折向左下
钩出

竖钩

1. 逆锋起笔
2. 折转中锋下行
3. 尽处圆转钩起

撇折

1. 中锋逆锋起笔
2. 向左下撇至末处方转上
挑，带势出锋

宝盖头

1. 逆锋起笔圆转成粗竖点
2. 左部为撇折写法
3. 右部横钩由粗到细，顺
势钩回

雨字头

1. 横为短横写法
2. 竖点后，右部为圆折写法
3. 中竖为垂露竖写法
4. 中间四点省略成两点
5. 整体笔画轻盈带势

广字头

1. 上点启下
2. 横折撇有反笔左撇，也
有顺势中锋撇出

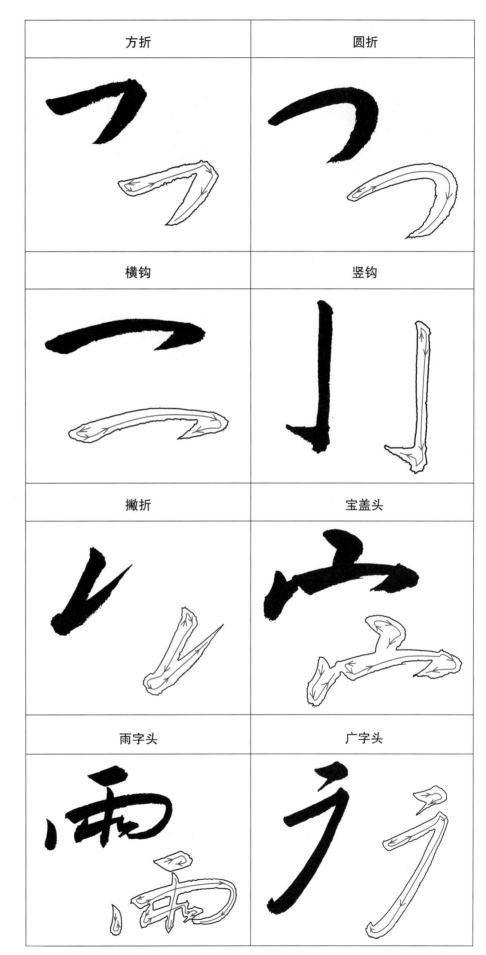

方折	圆折
横钩	竖钩
撇折	宝盖头
雨字头	广字头

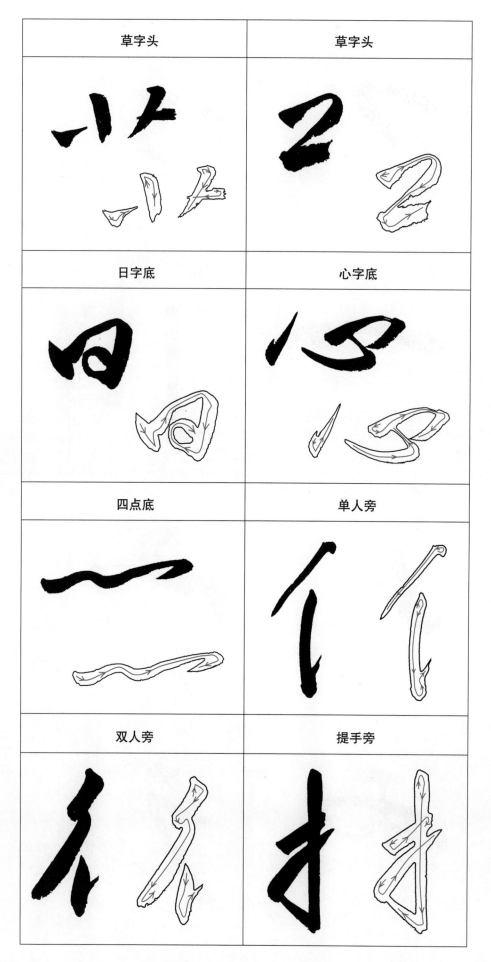

草字头

1. 行书中草字头变化较多
2. 笔画顺序一般为先写左竖，接着写左短横，再提笔写右短横，最后写右撇
3. 也可简化为上方点出呼应的两点，下方提一短横

日字底

1. 露锋写短竖后，用方折写横折
2. 以连贯动作代替两横

心字底

1. 点画逆锋起笔后上挑
2. 露锋写下弧线后上挑，以连贯的逆锋起笔点出呼应两点

四点底

1. 四点底为横画带反钩状
2. 或点画笔势连贯

单人旁

1. 逆锋起笔从右方往左下撇出
2. 竖画位于撇中间往下拉线后上挑

双人旁

1. 两撇有长有短，笔势连贯
2. 竖画末处带笔势上挑

提手旁

1. 横短竖长，有直有弯
2. 挑画宜长

王字旁

1. 短横后折笔往下运行，再连贯上挑翻转折回下部横画，最后逆锋起笔上挑，一笔写成
2. 注意折处及圆转的连贯性及提按动势

三点水

1. 上点为侧点，笔锋向右下
2. 中点和末点可连成一线
后笔势上挑

示字旁

1. 上点可近可远
2. 横撇和点连贯用笔写
出，再写竖画
3. 或横折后，撇点连贯用
笔挑出

禾字旁

1. 撇点后连贯地从左往右
作上挑横画
2. 竖钩后再写撇捺
3. 撇捺一般用撇折代替

月字旁

1. 钩撇作弧线状
2. 横折后下行上挑，注意
左右两边不同的形状
3. 中间两横用"3"笔势
代替

车字旁

1. 露锋写短横后，可连带
运笔写成"車"的曲线状
2. 注意用笔连贯，提按转折

反犬旁

1. 先写上撇，撇后尾部顺
势向上以回环状再作曲竖，
不出钩
2. 再撇折呈上挑之势

火字旁

1. 左右两点笔势引带明显
左低右高
2. 然后写竖撇，末点带挑势

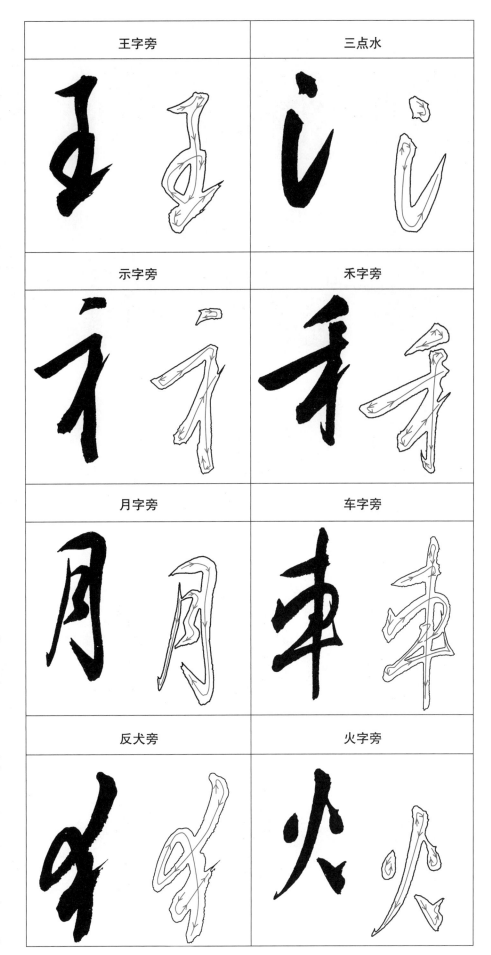

王字旁	三点水
示字旁	禾字旁
月字旁	车字旁
反犬旁	火字旁

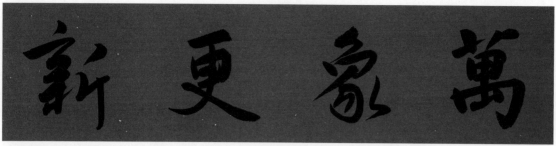

万象更新

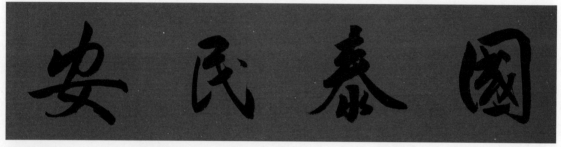

国泰民安

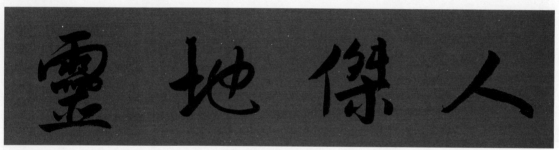

人杰地灵

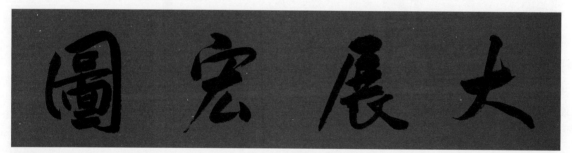

大展宏图

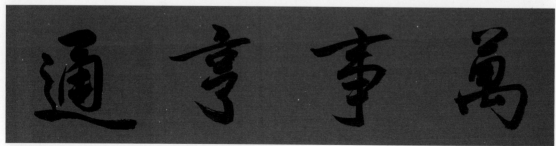

万事亨通

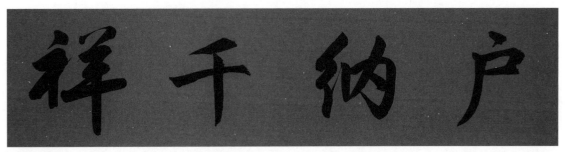

户纳千祥

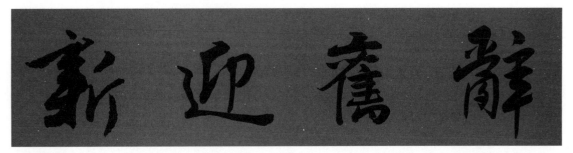

辞旧迎新

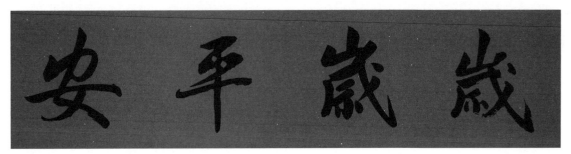

岁岁平安

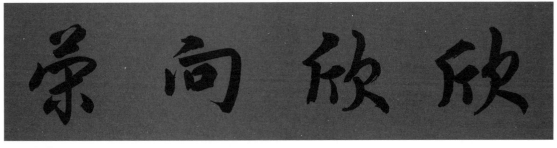

欣欣向荣

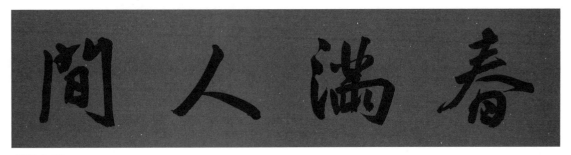

春满人间

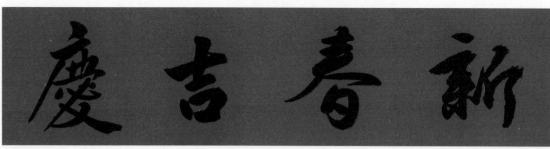

新春吉庆

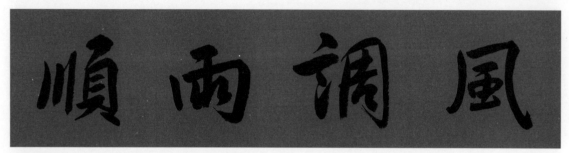

风调雨顺

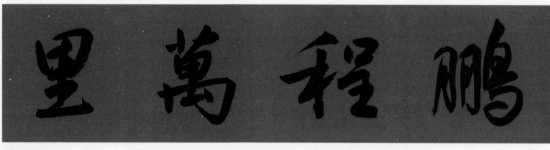

鹏程万里

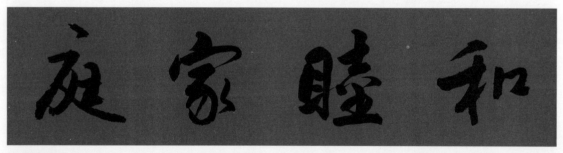

和睦家庭

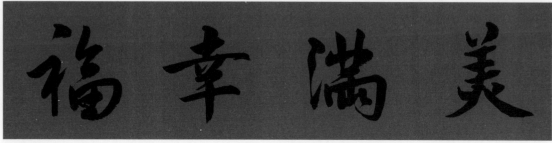

美满幸福

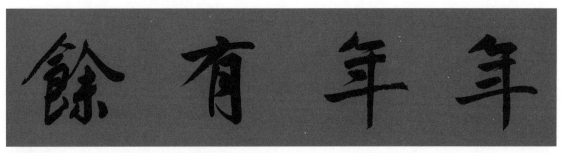

年年有余

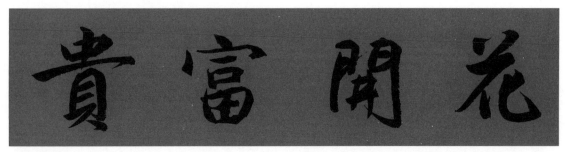

花开富贵

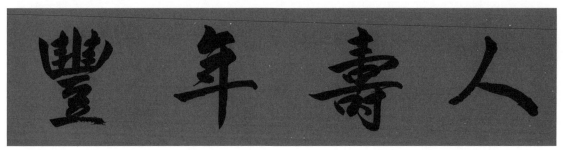

人寿年丰

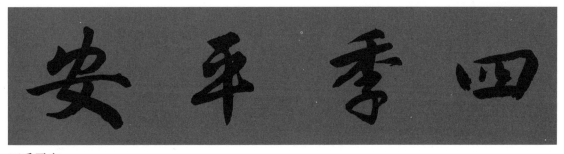

四季平安

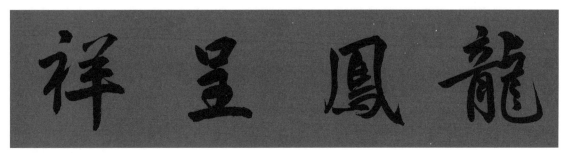

龙凤呈祥

2.农家

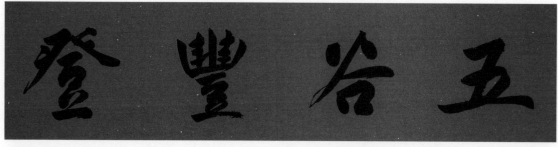

五谷丰登

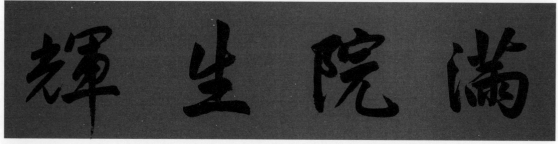

满院生辉

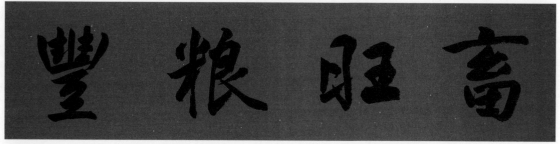

畜旺粮丰

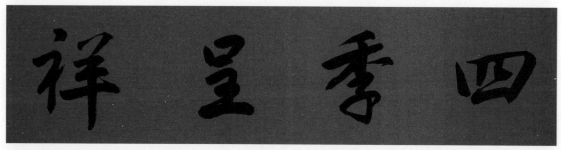

四季呈祥

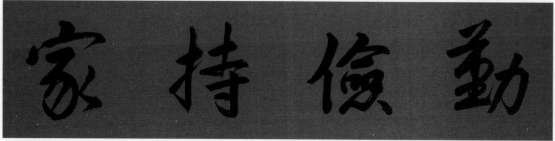

勤俭持家

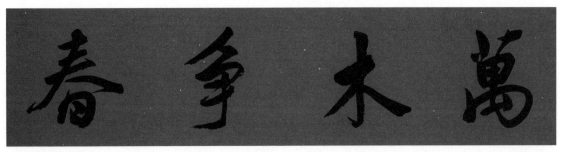

万木争春

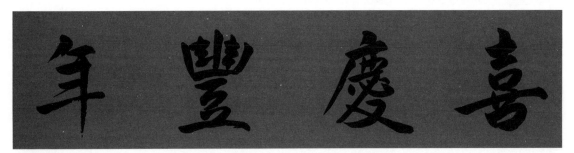

喜庆丰年

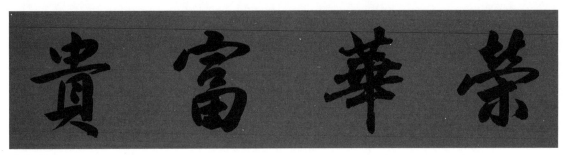

荣华富贵

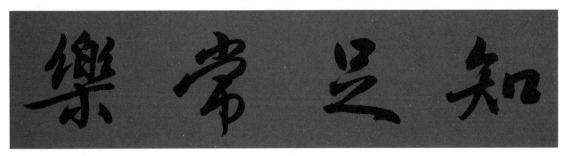

知足常乐

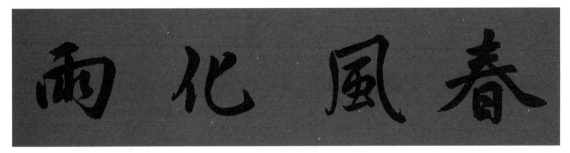

春风化雨

3. 经商

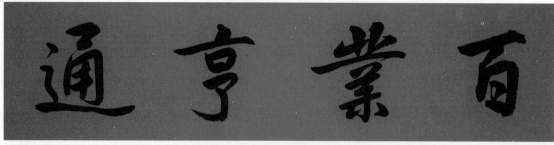

百业亨通

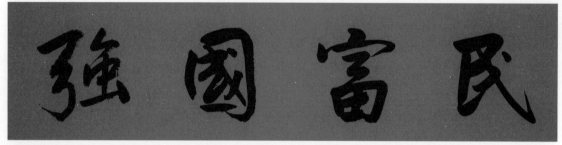

民富国强

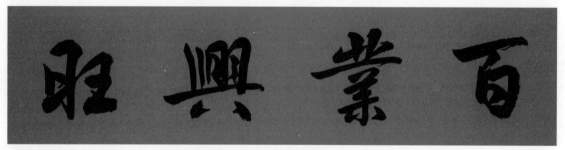

百业兴旺

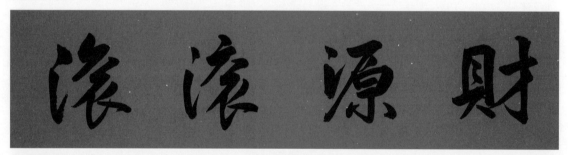

财源滚滚

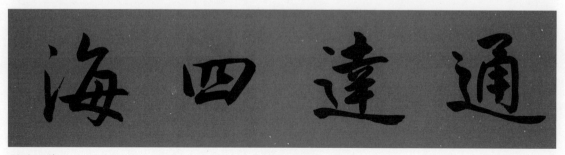

通达四海

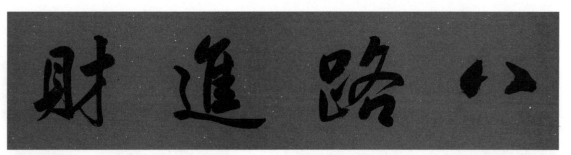

八路进财

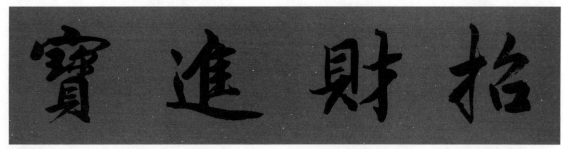

招财进宝

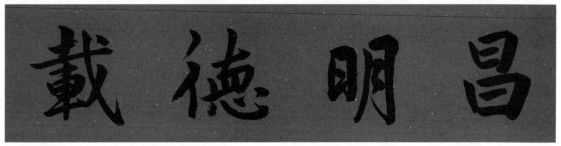

昌明德载

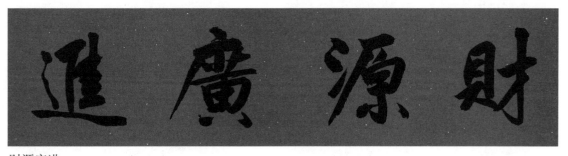

财源广进

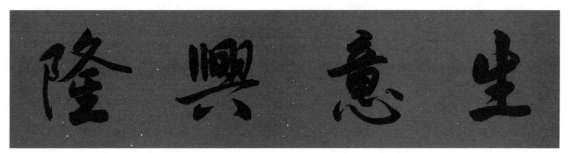

生意兴隆

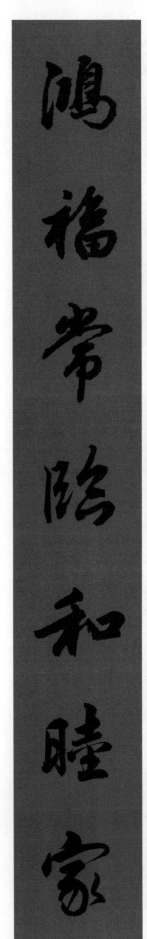

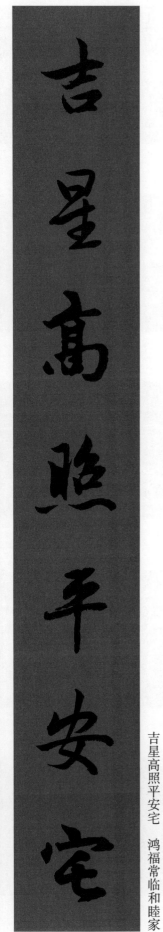

吉星高照平安宅　鸿福常临和睦家

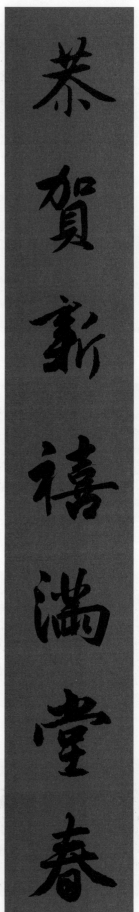

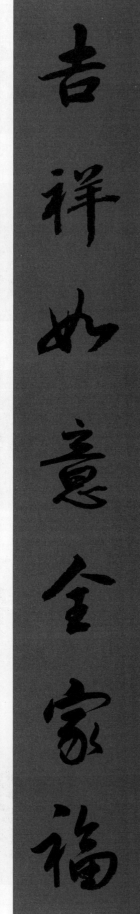

吉祥如意全家福　恭贺新禧满堂春

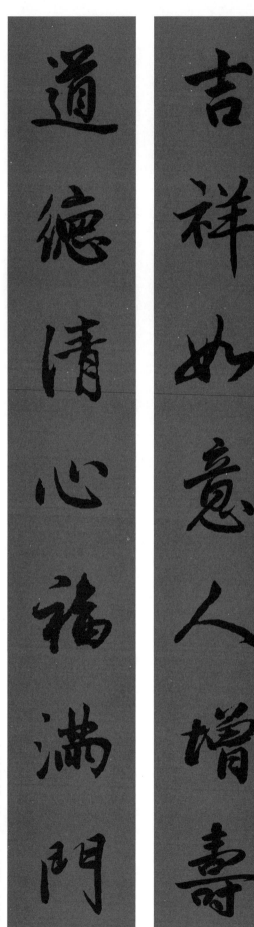

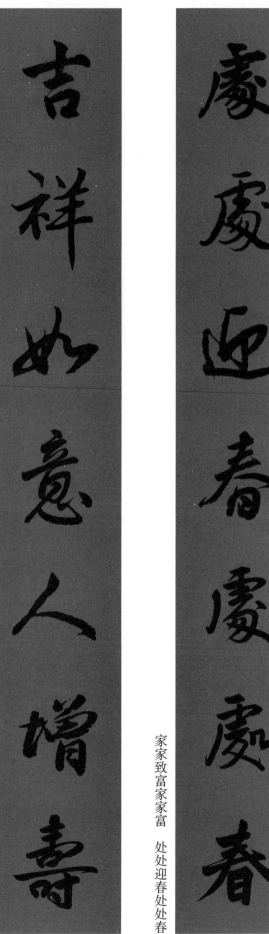

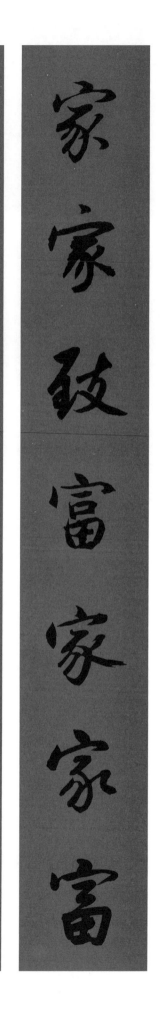

道德清心福满门

吉祥如意人增寿

吉祥如意人增寿

道德清心福满门

家家致富家家富

处处迎春处处春

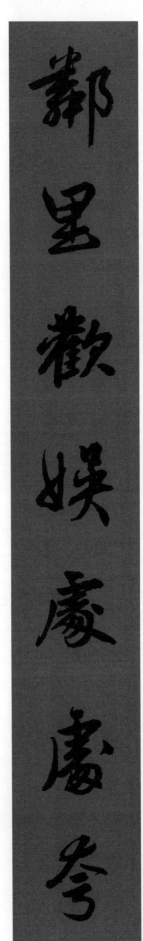

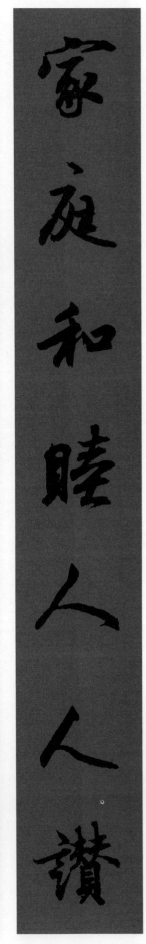

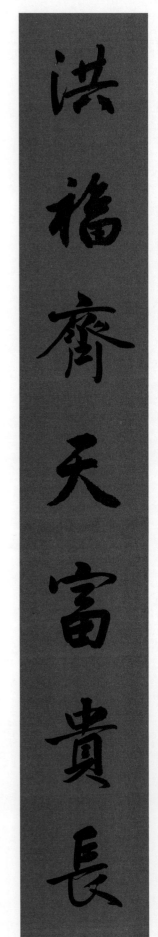

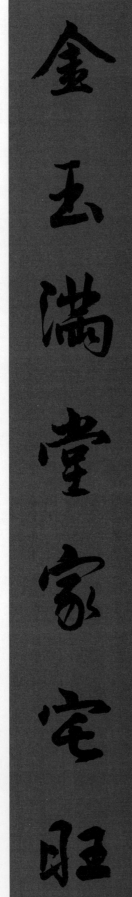

鄰里歡娛處處夸

家庭和睦人人讚

洪福齊天富貴長

金玉滿堂家宅旺

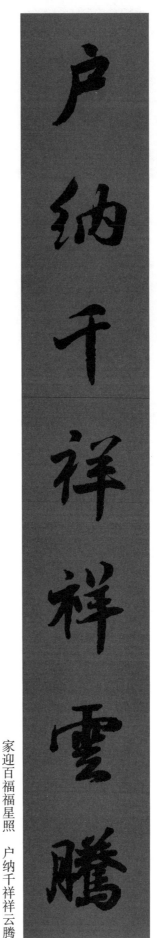
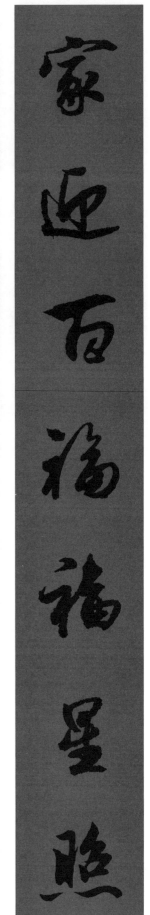

阖家共敬一杯酒　百卉同迎四季春

家迎百福福星照　户纳千祥祥云腾

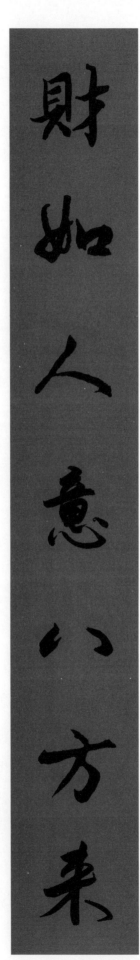

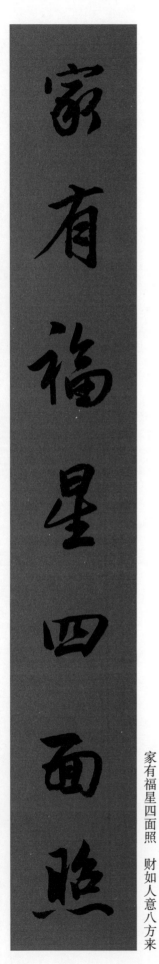

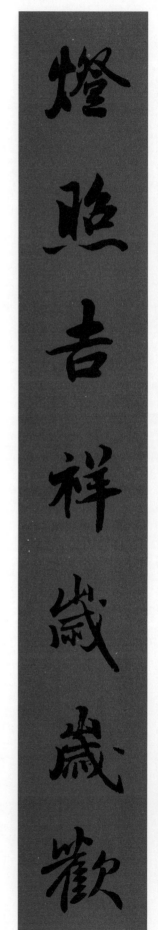

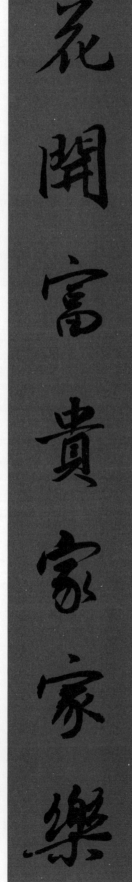

财如人意八方来

家有福星四面照

燈照吉祥歲歲歡

花開富貴家家樂

家有福星四面照　财如人意八方来

花开富贵家家乐　灯照吉祥岁岁欢

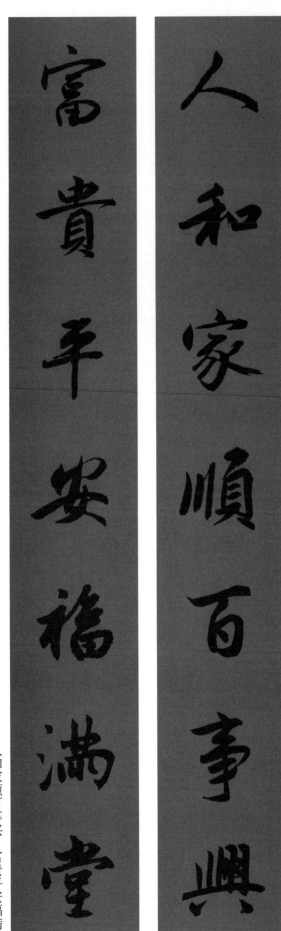

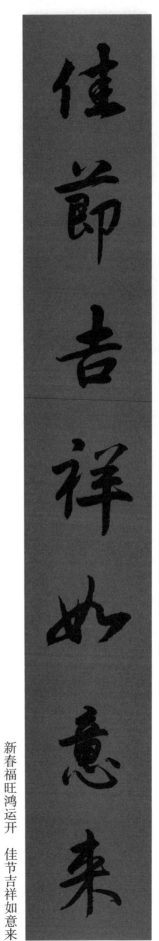

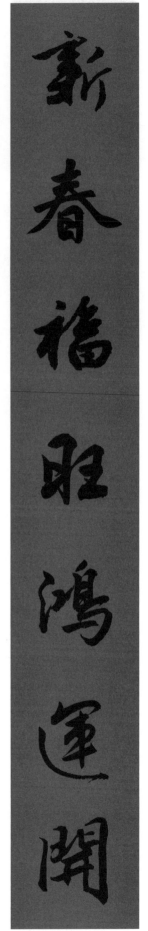

富貴平安福滿堂

人和家順百事興

佳節吉祥如意來

新春福旺鴻運開

人和家顺百事兴　富贵平安福满堂

新春福旺鸿运开　佳节吉祥如意来

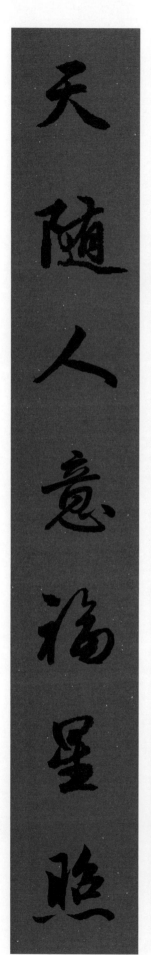

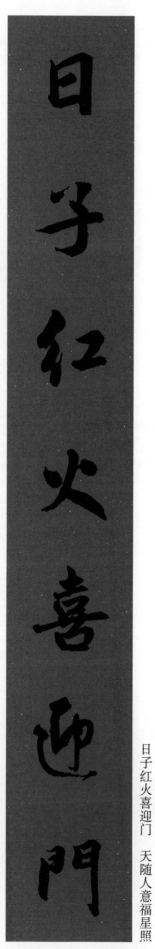

日子红火喜迎门　天随人意福星照

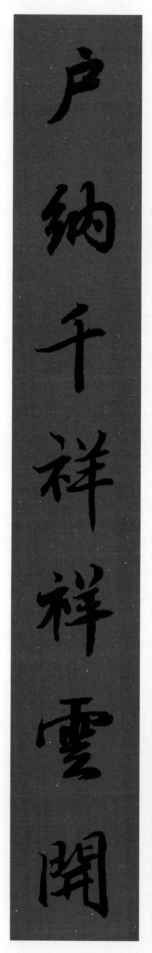

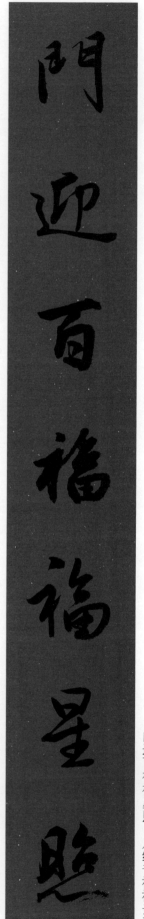

门迎百福福星照　户纳千祥祥云开

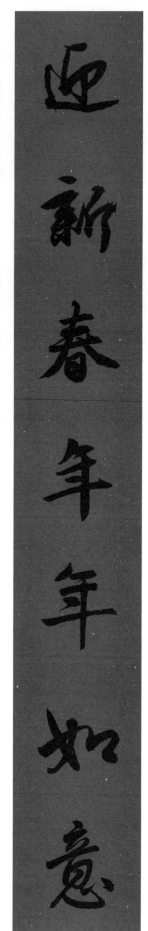

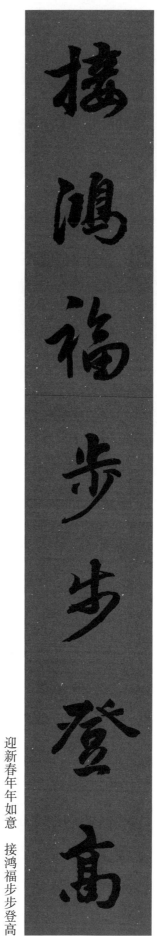

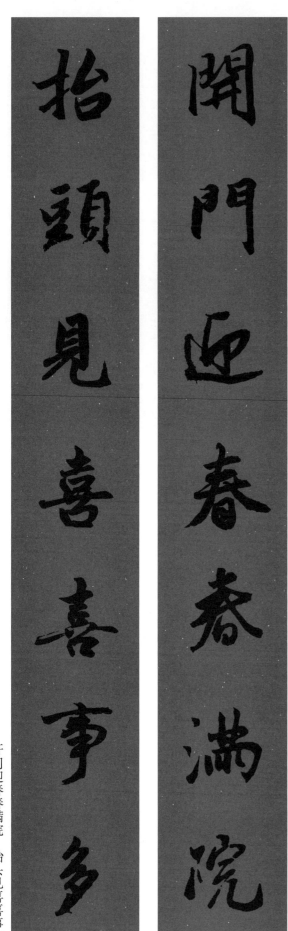

抬頭見喜喜事多

開門迎春春滿院

接鴻福步步登高

迎新春年年如意

开门迎春春满院　抬头见喜喜事多

迎新春年年如意　接鸿福步步登高

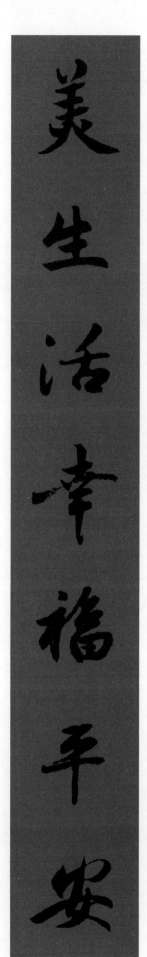

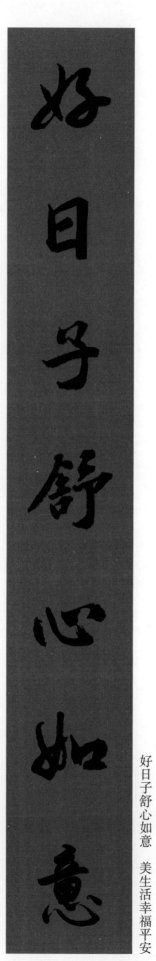

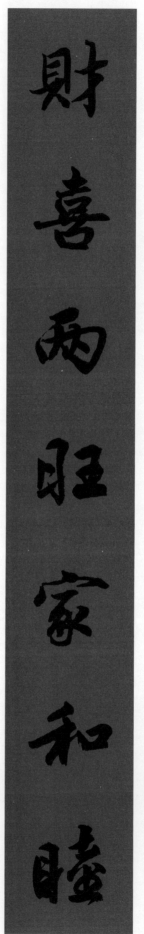

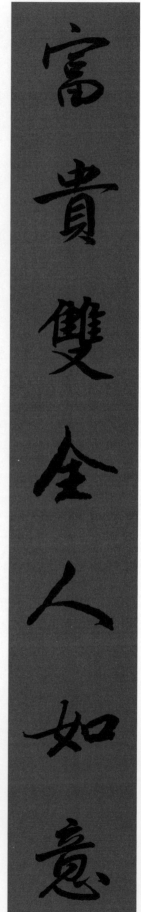

好日子舒心如意　美生活幸福平安

富贵双全人如意　财喜两旺家和睦

22

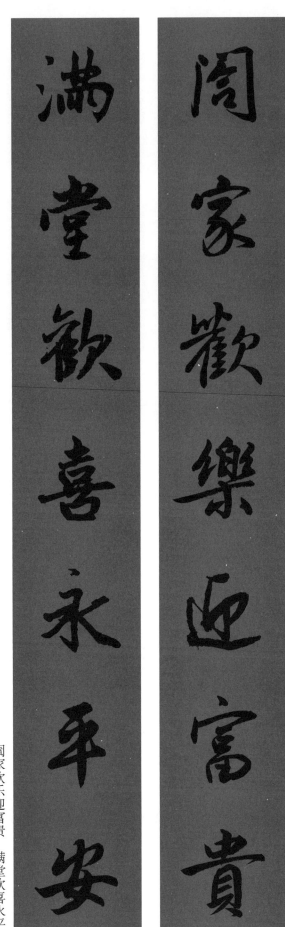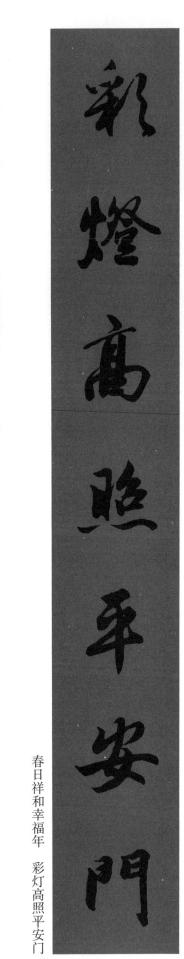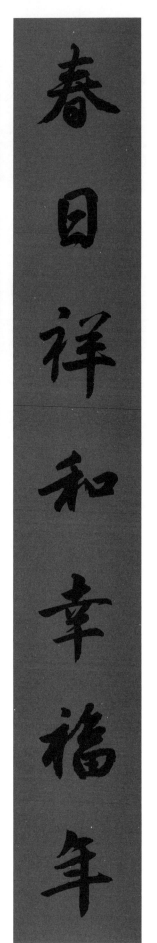

春日祥和幸福年　彩灯高照平安门

阖家欢乐迎富贵　满堂欢喜永平安

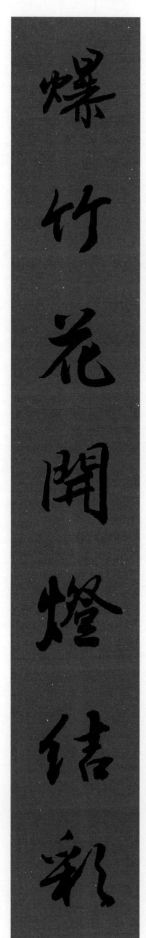

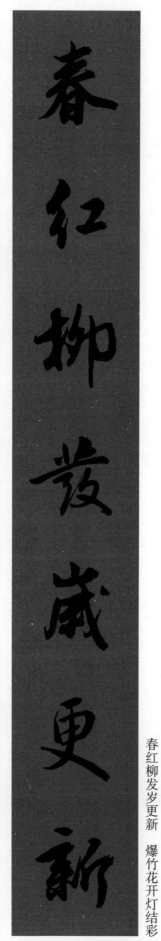

春红柳发岁更新　爆竹花开灯结彩

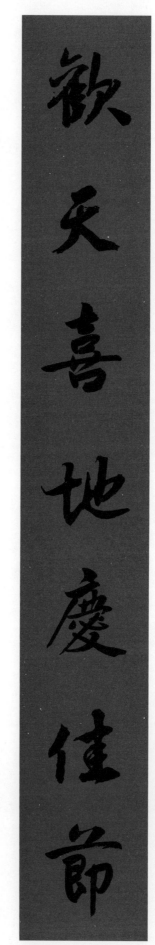

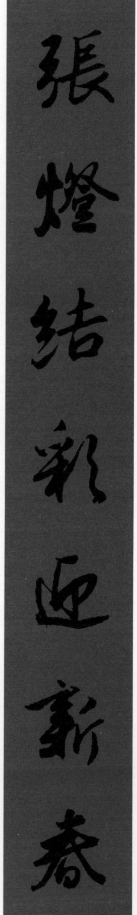

张灯结彩迎新春　欢天喜地庆佳节

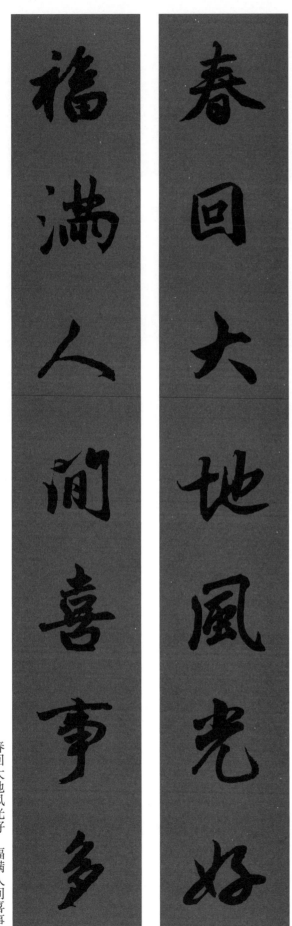
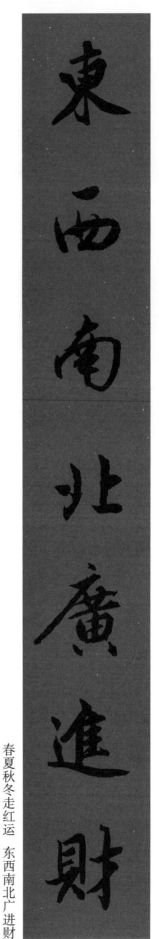
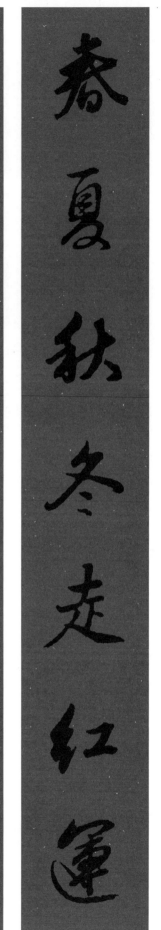

福满人间喜事多

春回大地风光好　福满人间喜事多

东西南北广进财

春夏秋冬走红运　东西南北广进财

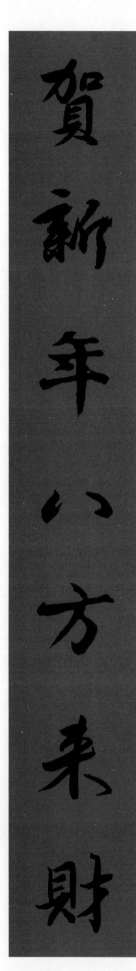

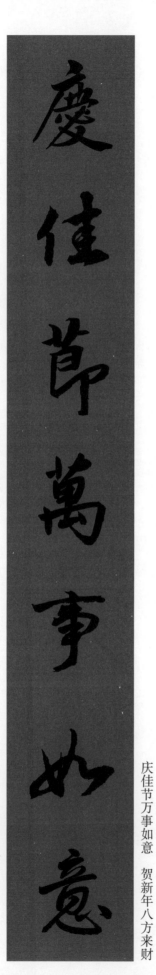

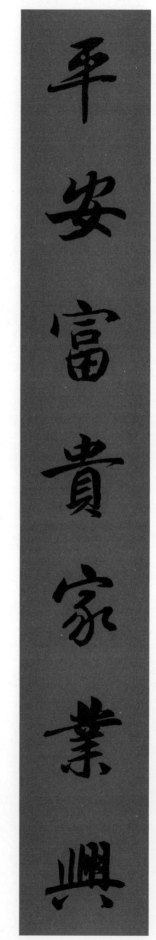

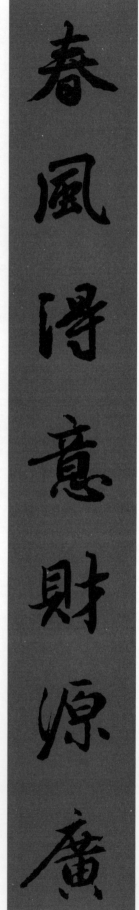

賀新年八方來財

慶佳節萬事如意

平安富貴家業興

春風得意財源廣

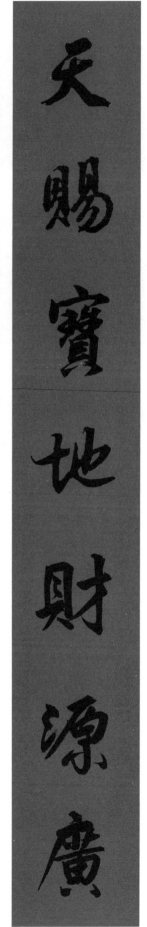

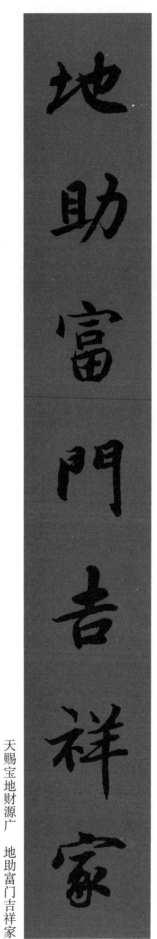

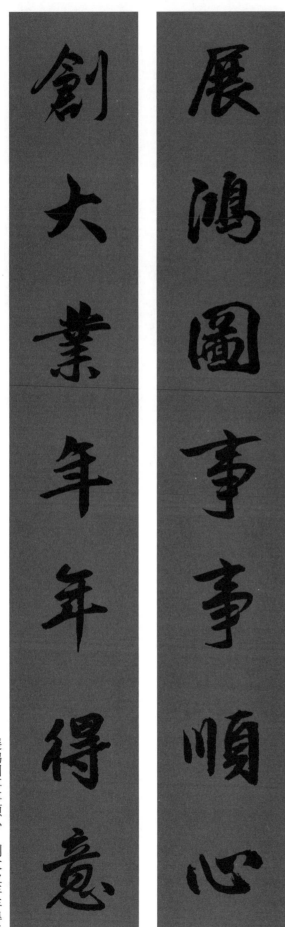

創大業年年得意

展鴻圖事事順心

地助富門吉祥家

天賜寶地財源廣

天賜宝地財源广　地助富门吉祥家

展鸿图事事顺心　创大业年年得意

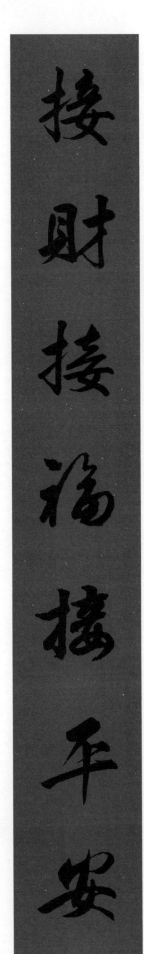

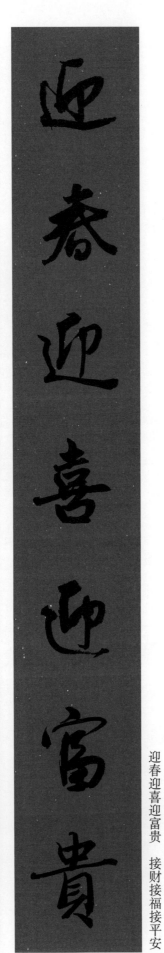

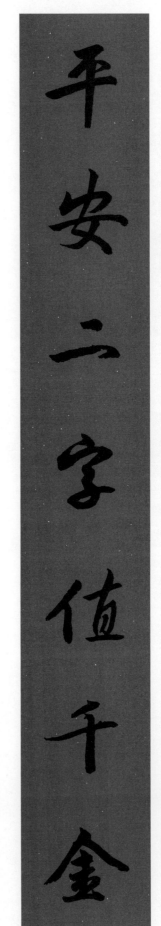

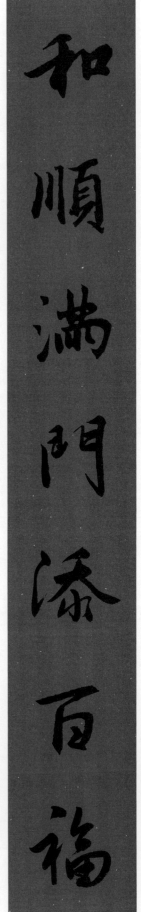

接财接福接平安

迎春迎喜迎富贵

平安二字值千金

和顺满门添百福

迎春迎喜迎富贵　接财接福接平安

和顺满门添百福　平安二字值千金

發達榮華事業興

平安富貴財源進

安居樂業創前程

堆金積玉創富貴

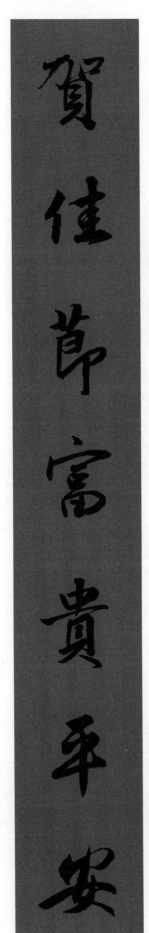

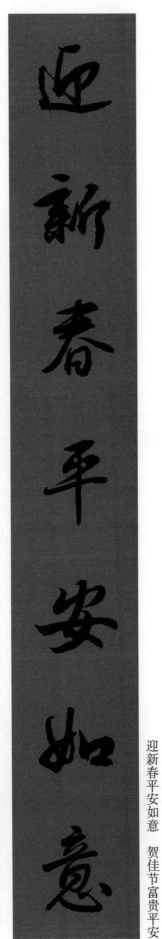

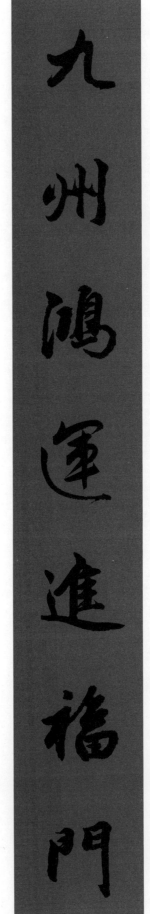

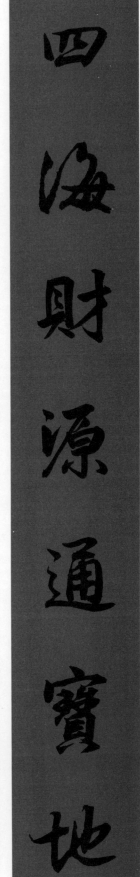

賀佳節富貴平安

迎新春平安如意

九州鴻運進福門

四海財源通寶地

得利得財得天時

順風順水順人意

富貴平安大發財

天時地利興偉業

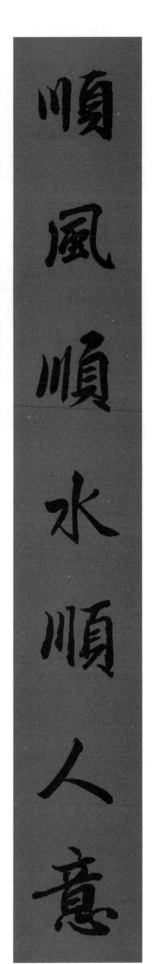

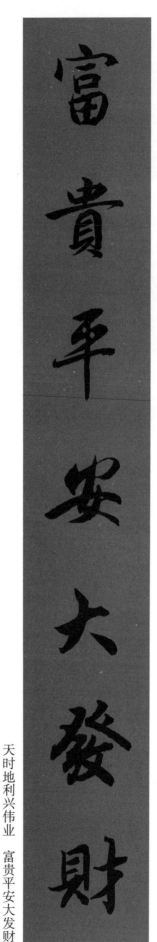

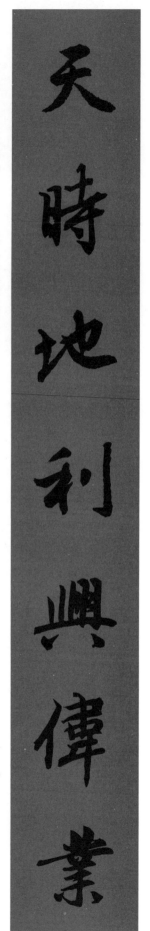

順风顺水顺人意　得利得财得天时

天时地利兴伟业　富贵平安大发财

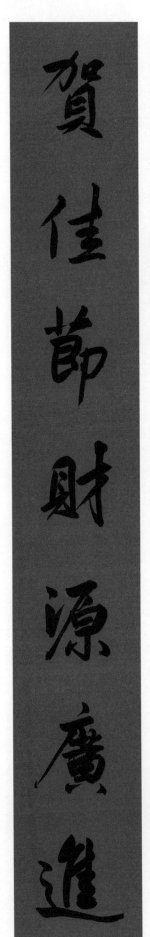
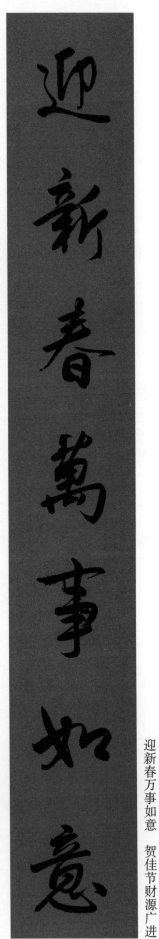
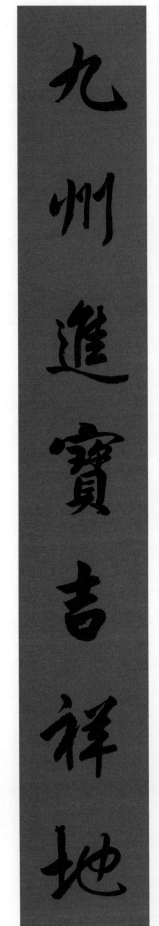
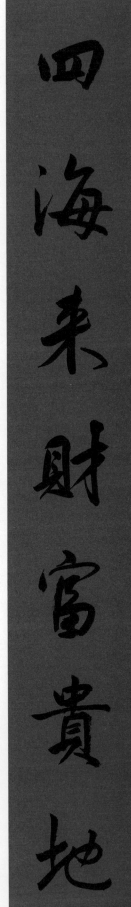

賀佳節財源廣進

迎新春萬事如意

九州進寶吉祥地

四海來財富貴地

迎新春万事如意　贺佳节财源广进

四海来财富贵地　九州进宝吉祥地

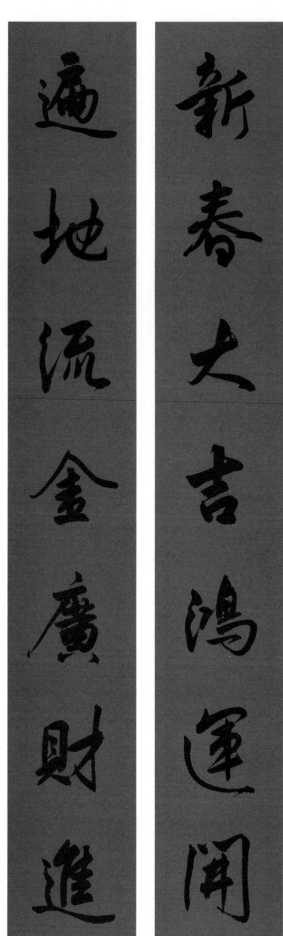
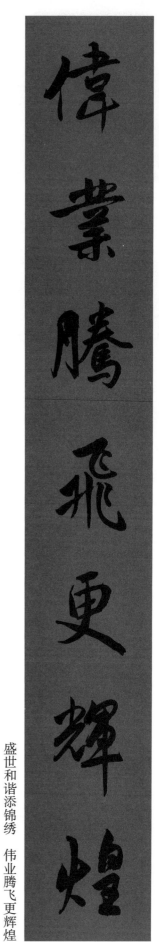
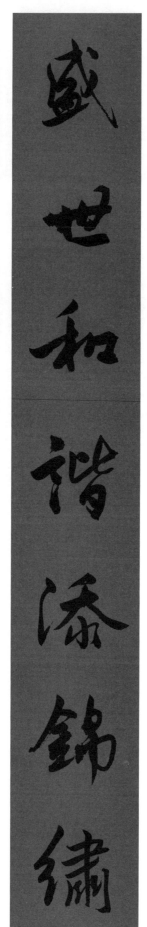

遍地流金廣財進

新春大吉鴻運開

偉業騰飛更輝煌

盛世和諧添錦繡

新春大吉鸿运开
遍地流金广财进

盛世和谐添锦绣
伟业腾飞更辉煌

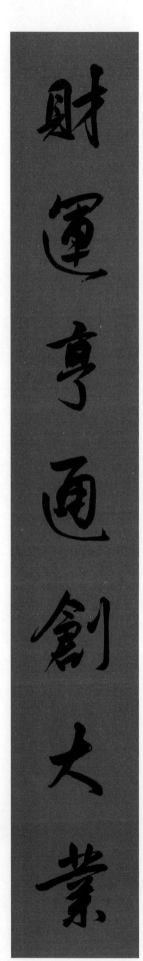
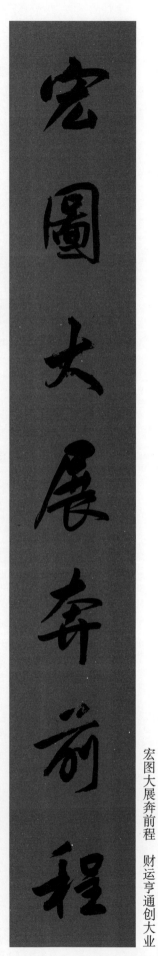
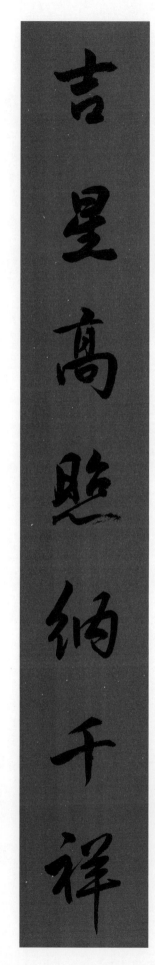
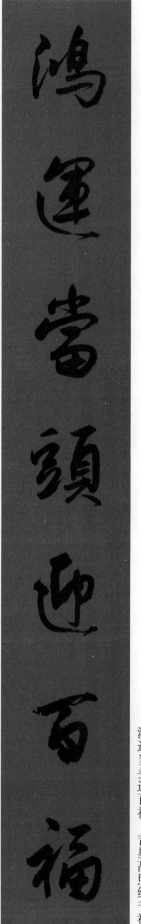

财运亨通创大业

宏图大展奔前程　财运亨通创大业

吉星高照纳千祥

鸿运当头迎百福　吉星高照纳千祥

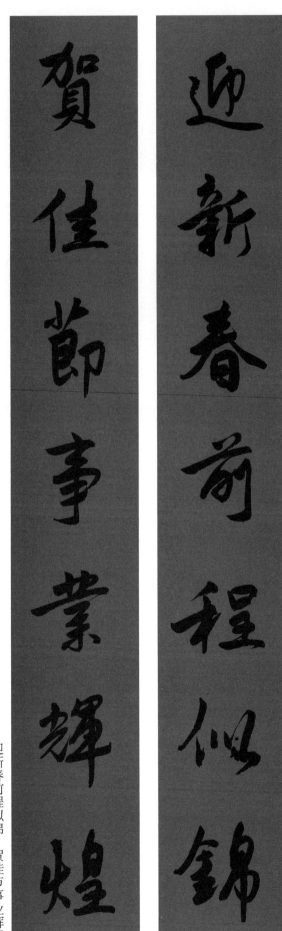

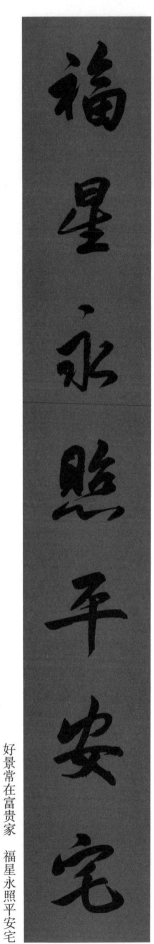

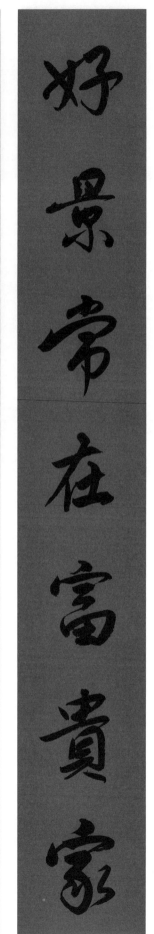

好景常在富贵家　福星永照平安宅

迎新春前程似锦　贺佳节事业辉煌

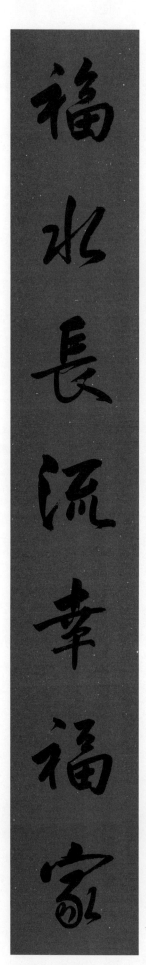

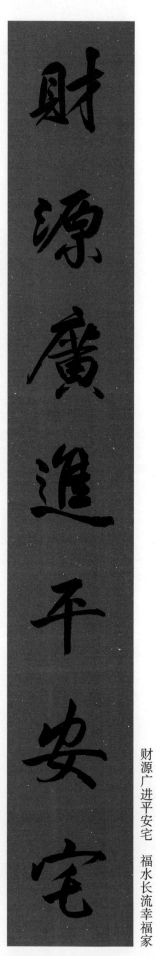

财源广进平安宅　福水长流幸福家

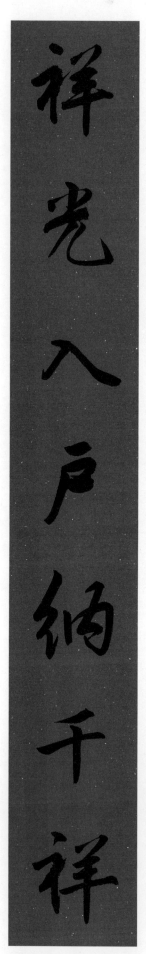

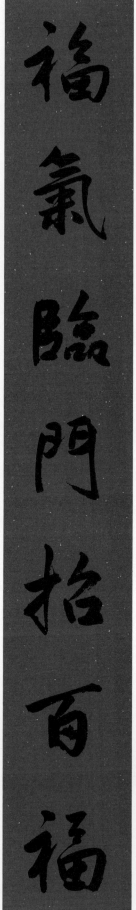

福气临门招百福　祥光入户纳千祥

36

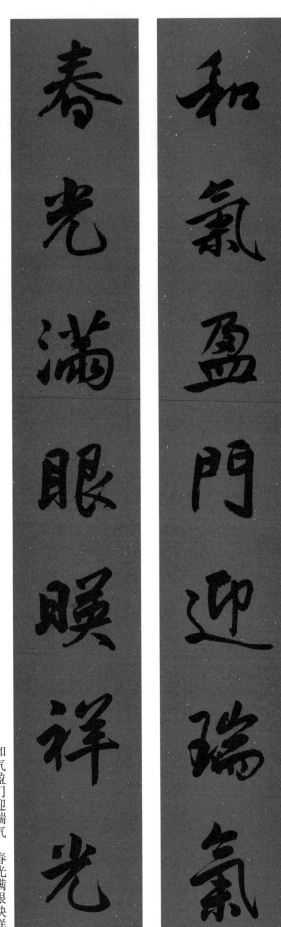

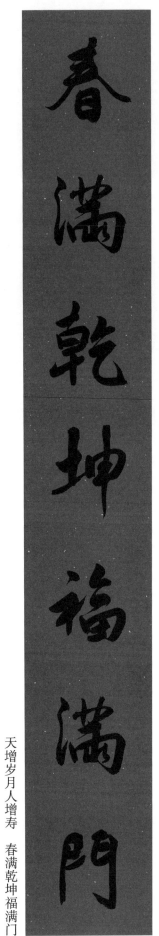

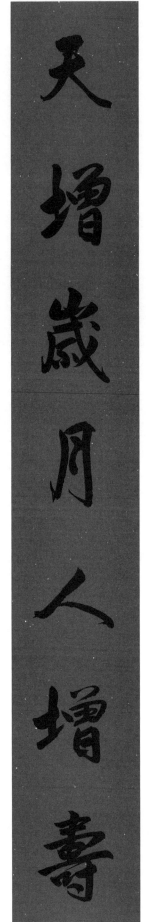

春光满眼映祥光

和气盈门迎瑞气

天增岁月人增寿

春满乾坤福满门

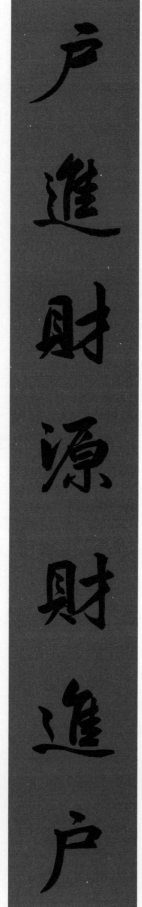

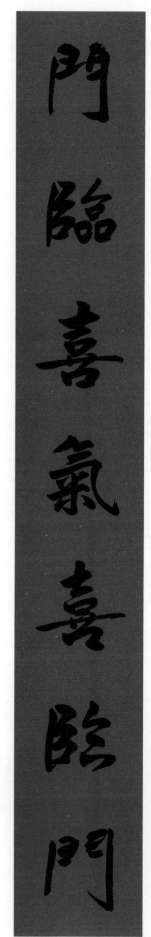

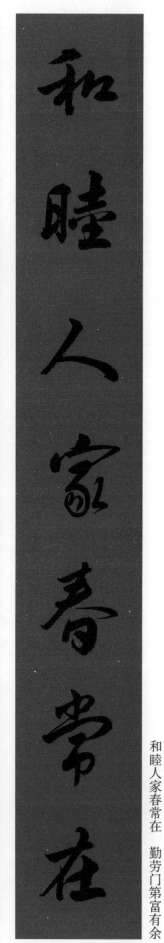

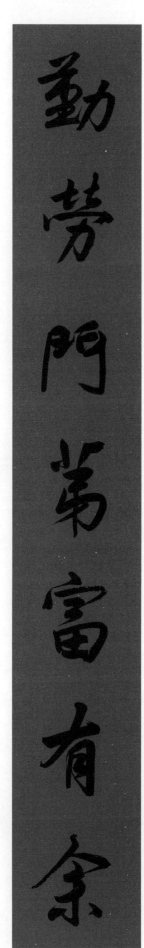

戶進財源財進戶

門臨喜氣喜臨門

和睦人家春常在

勤勞門第富有余

户进财源财进户　门临喜气喜临门

和睦人家春常在　勤劳门第富有余

38

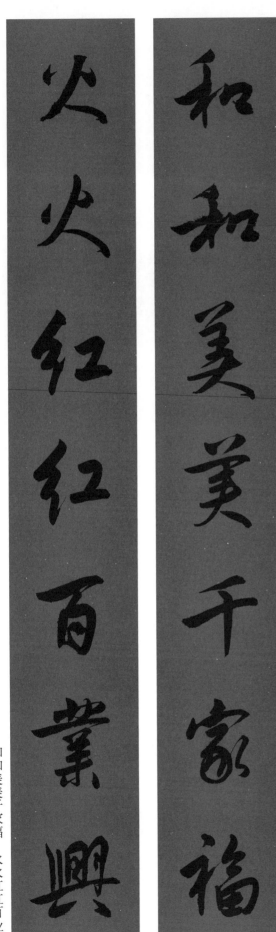

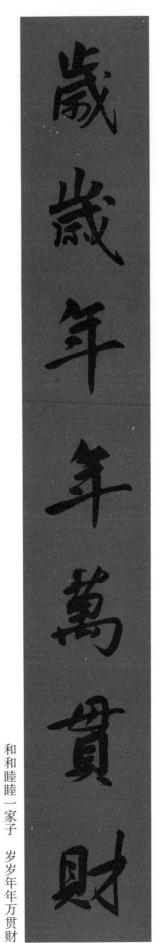

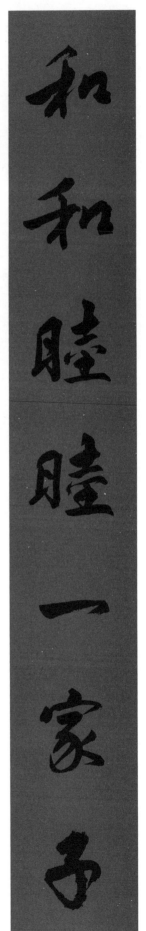

和和美美千家福　火火红红百业兴

和和睦睦一家子　岁岁年年万贯财

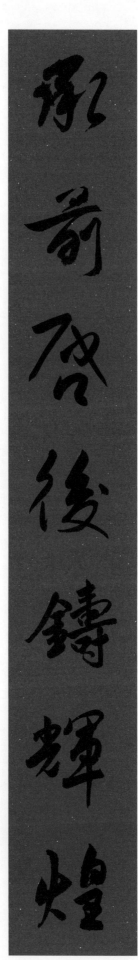

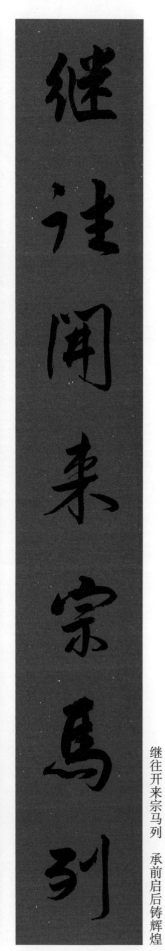

继往开来宗马列 承前启后铸辉煌

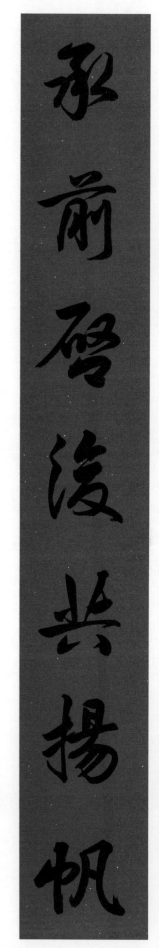

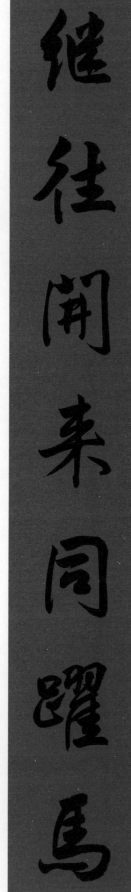

继往开来同跃马 承前启后共扬帆

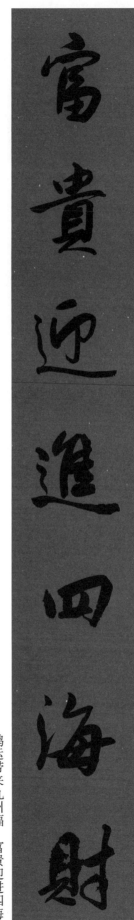

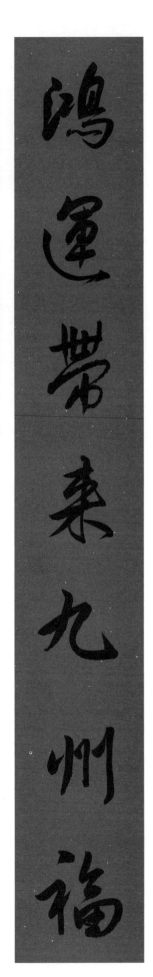

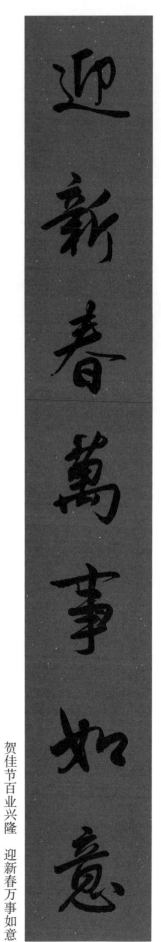

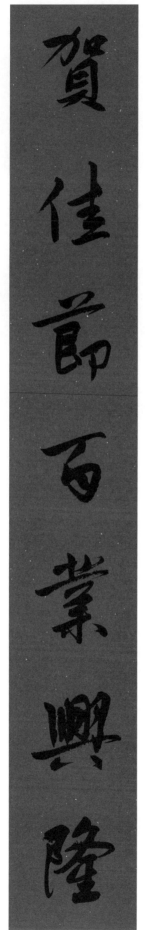

富贵迎进四海财
鸿运带来九州福

贺佳节百业兴隆
迎新春万事如意

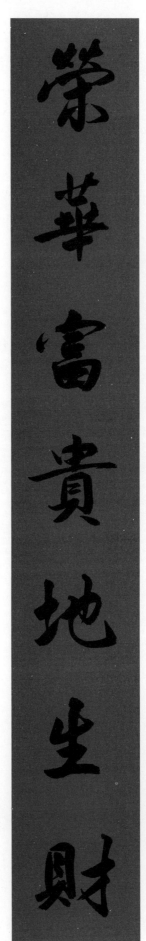

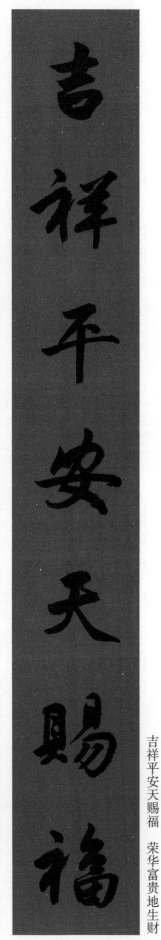

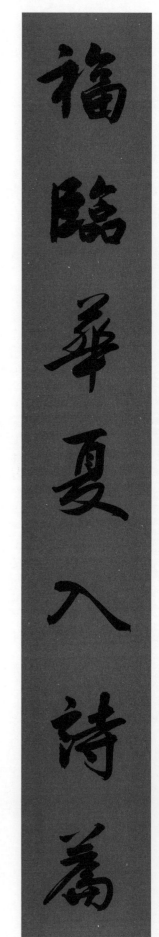

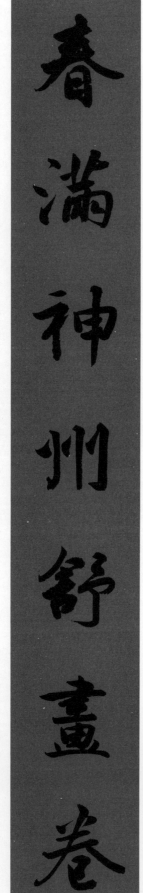

榮華富貴地生財

吉祥平安天賜福　荣华富贵地生财

福臨華夏入詩篇

春满神州舒画卷　福临华夏入诗篇

42

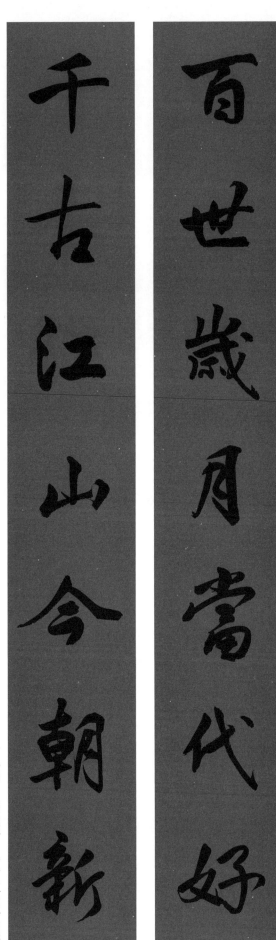
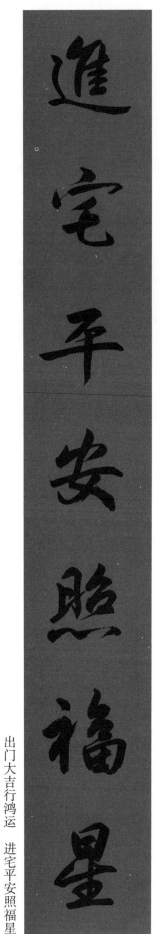
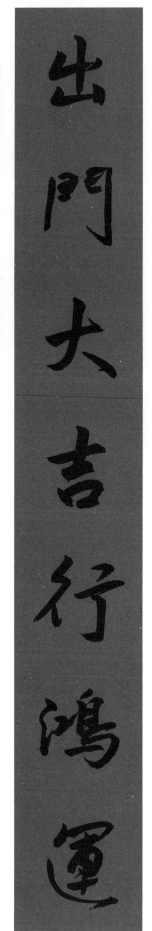

千古江山今朝新

百世岁月当代好　千古江山今朝新

出门大吉行鸿运　进宅平安照福星

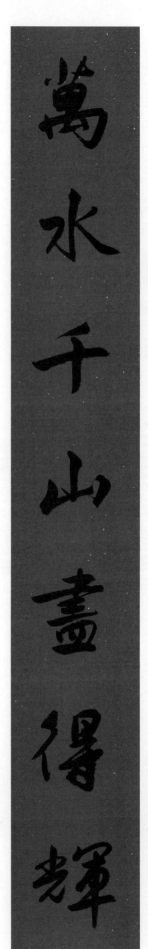

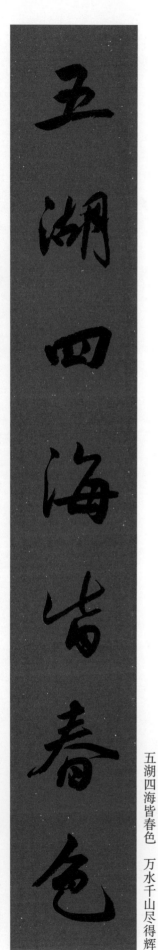

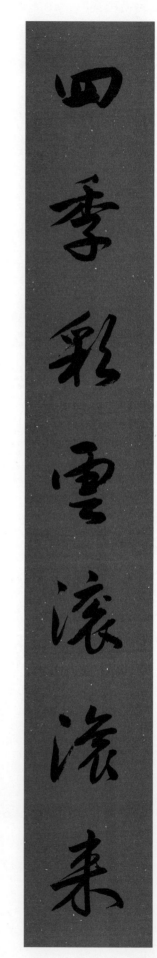

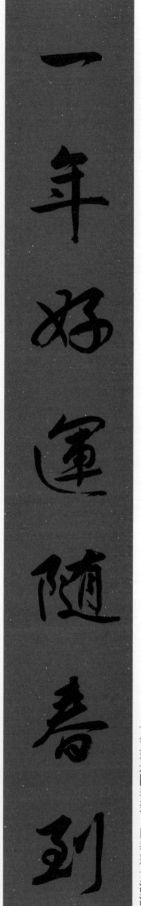

万水千山尽得辉

五湖四海皆春色

一年好运随春到　四季彩云滚滚来

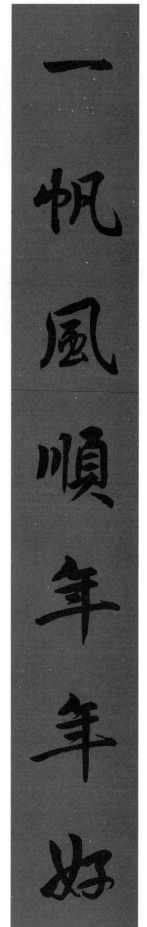

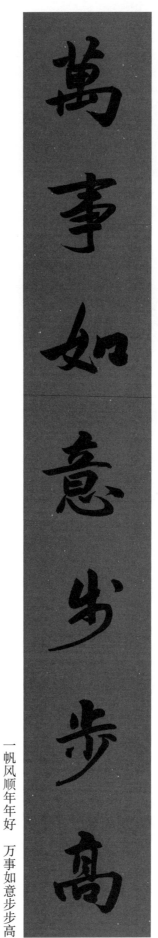

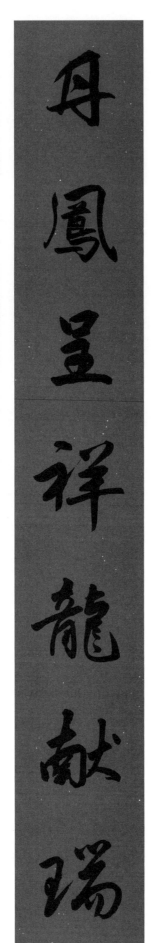

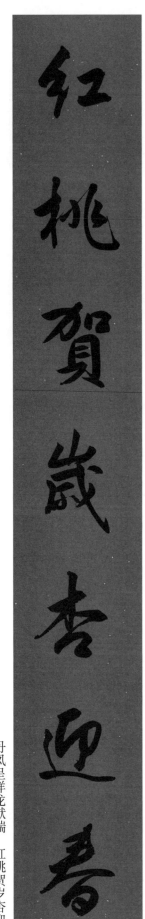

一帆風順年年好

萬事如意步步高

丹鳳呈祥龍獻瑞

紅桃賀歲杏迎春

一帆风顺年年好　万事如意步步高

丹凤呈祥龙献瑞　红桃贺岁杏迎春

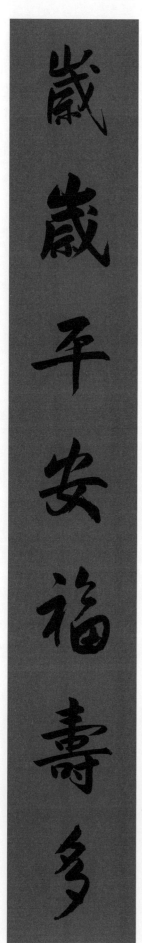

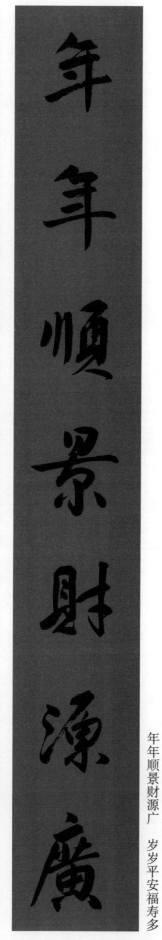

年年顺景财源广　岁岁平安福寿多

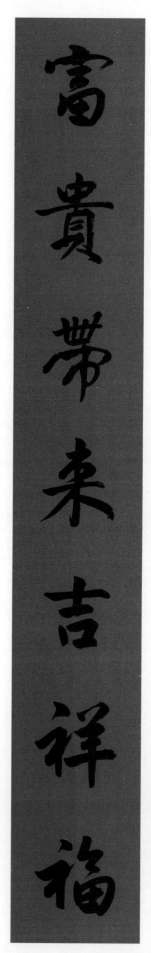

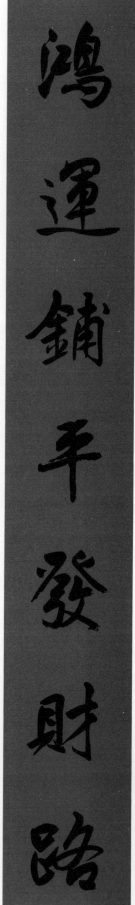

鸿运铺平发财路　富贵带来吉祥福

46

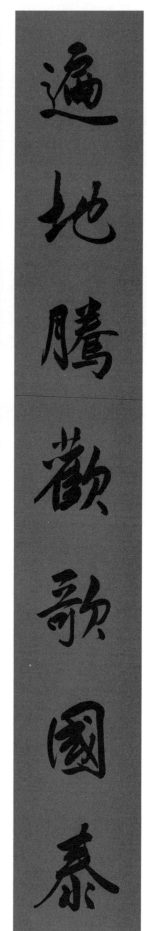

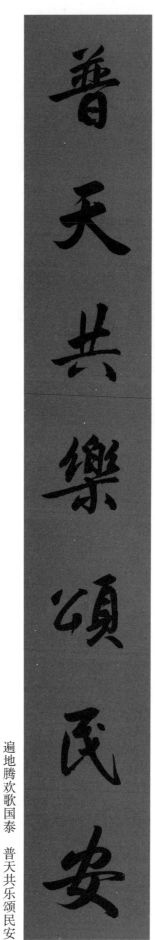

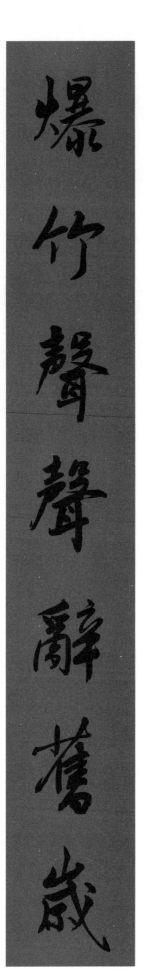

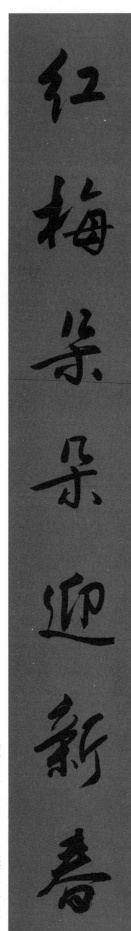

遍地腾欢歌国泰　普天共乐颂民安

爆竹声声辞旧岁　红梅朵朵迎新春

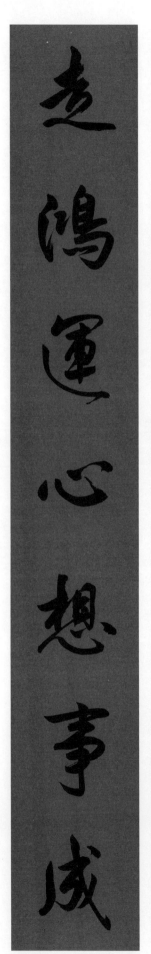

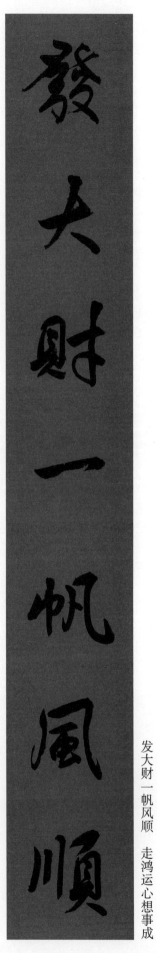

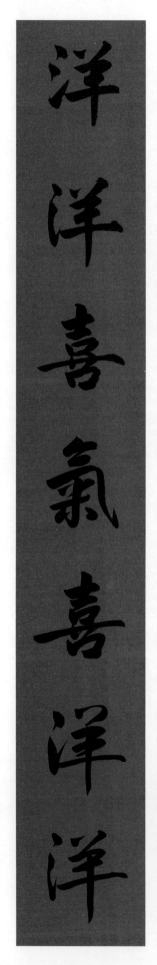

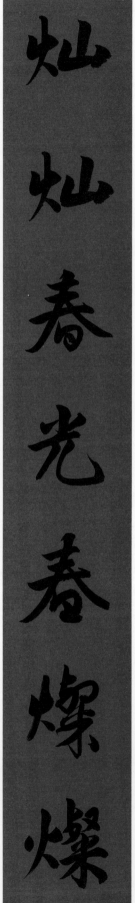

走鸿运心想事成

发大财一帆风顺 走鸿运心想事成

灿灿春光春灿灿 洋洋喜气喜洋洋

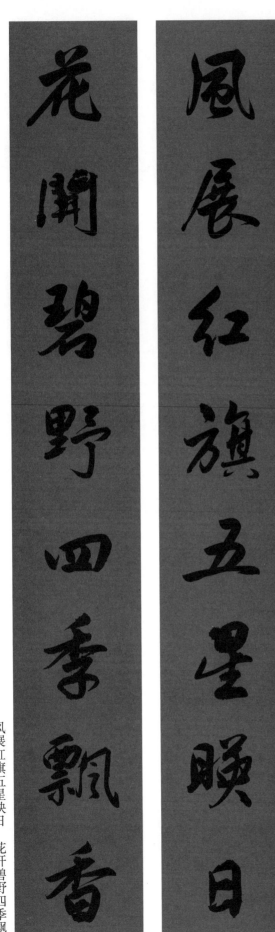

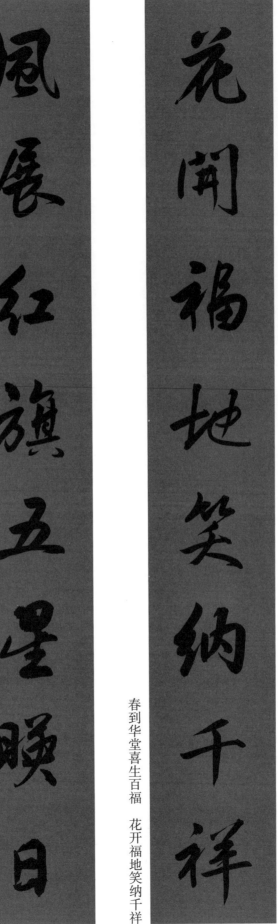

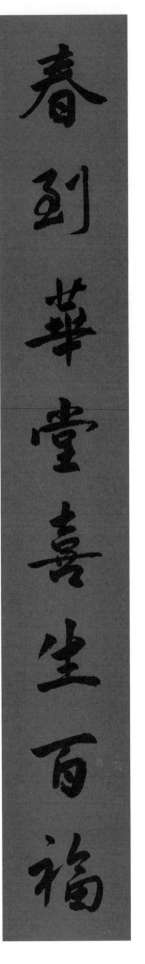

花开碧野四季飘香

风展红旗五星映日　花开碧野四季飘香

花开福地笑纳千祥

春到华堂喜生百福　花开福地笑纳千祥

49

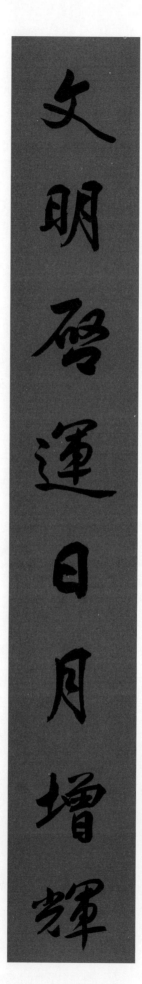

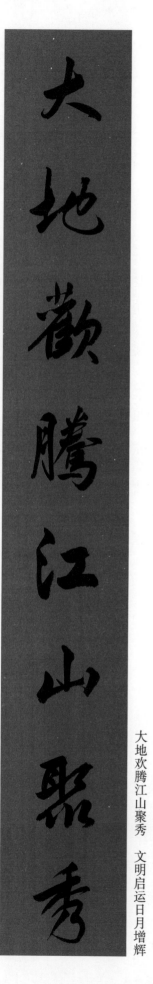

大地欢腾江山聚秀　文明启运日月增辉

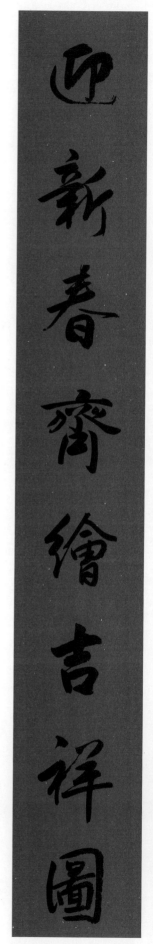

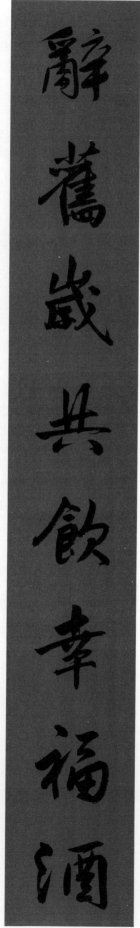

辞旧岁共饮幸福酒　迎新春齐绘吉祥图

50

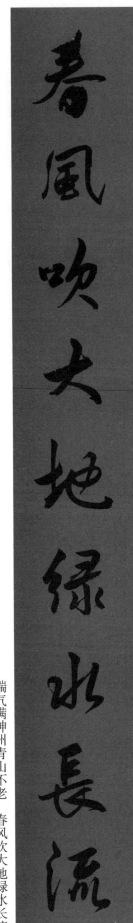
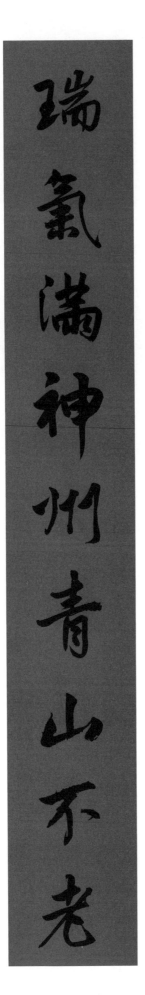
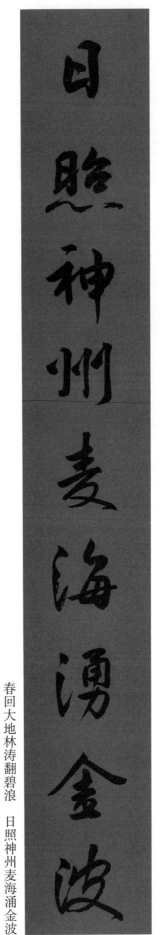
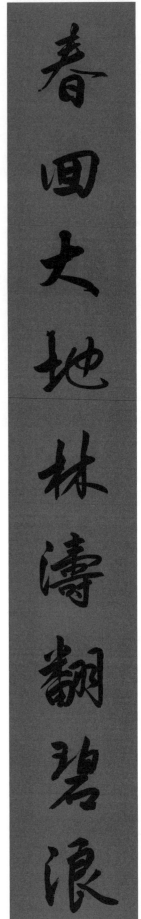

春風吹大地綠水長流

瑞氣滿神州青山不老

日照神州麥海湧金波

春回大地林濤翻碧浪

瑞气满神州青山不老　春风吹大地绿水长流

春回大地林涛翻碧浪　日照神州麦海涌金波

51

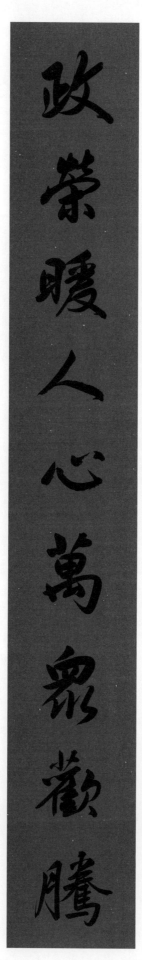

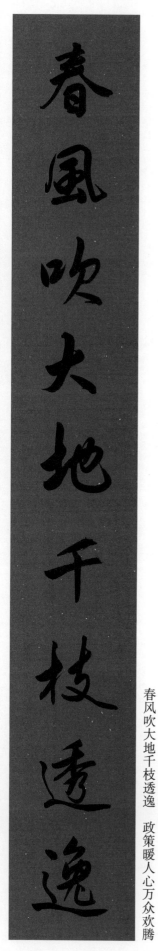

春风吹大地千枝透逸　政策暖人心万众欢腾

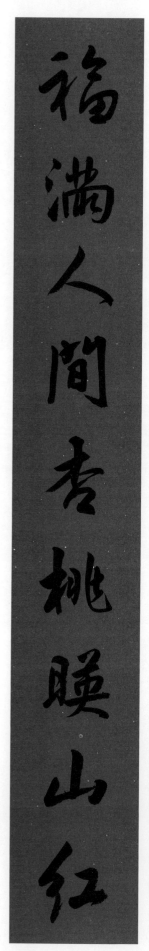

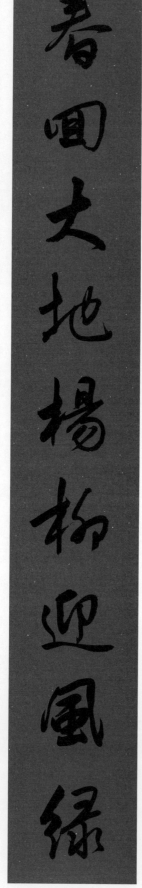

福满人间杏桃映山红

春回大地杨柳迎风绿

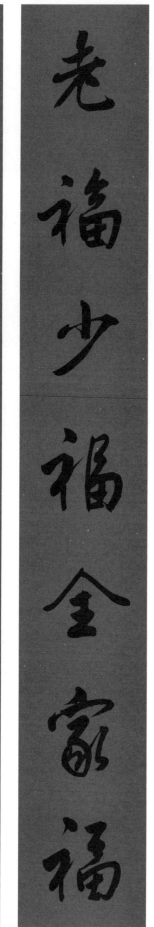

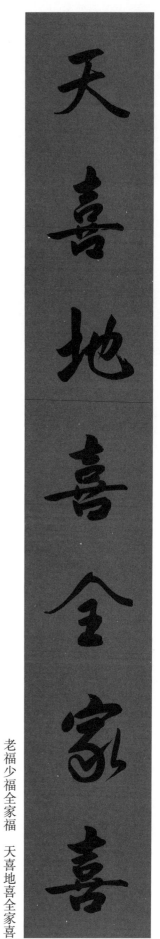

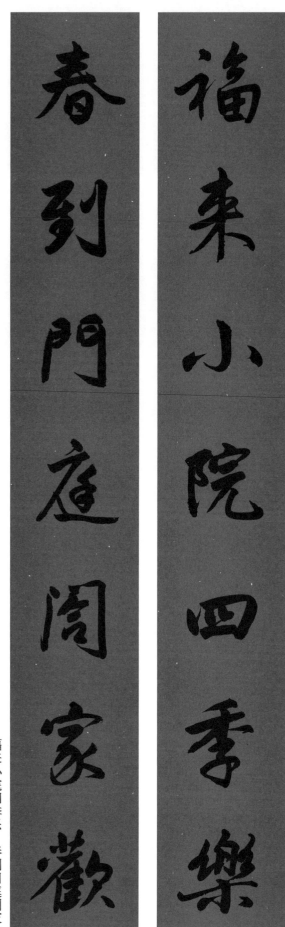

老福少福全家福　天喜地喜全家喜

福来小院四季乐　春到门庭阖家欢

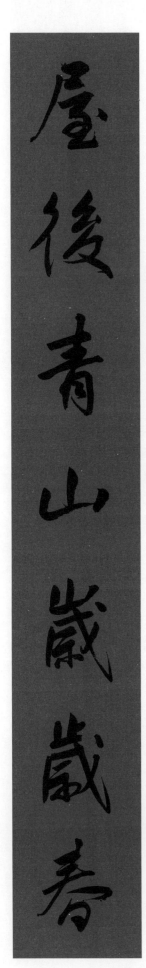

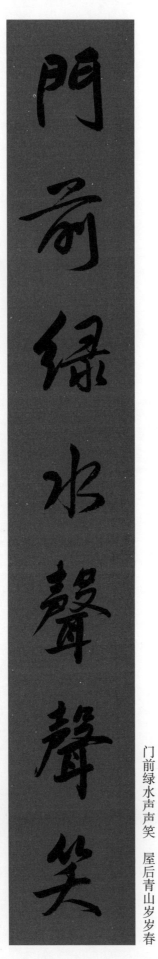

屋后青山岁岁春

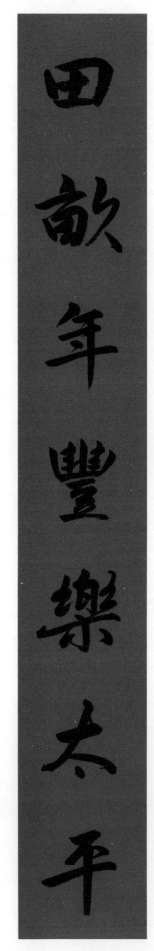

门前绿水声声笑

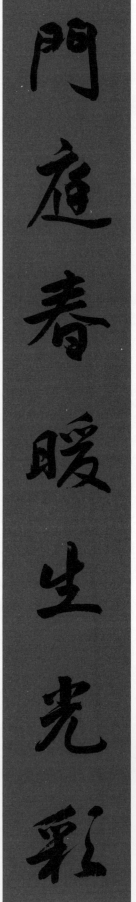

门庭春暖生光彩　田亩年丰乐太平

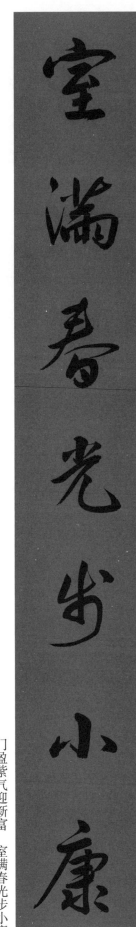

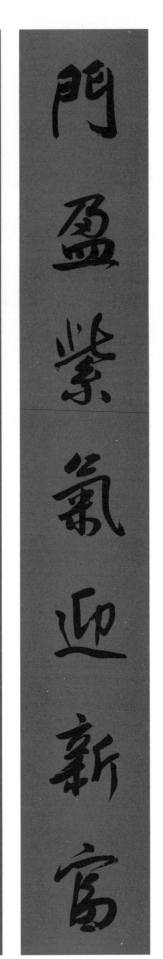

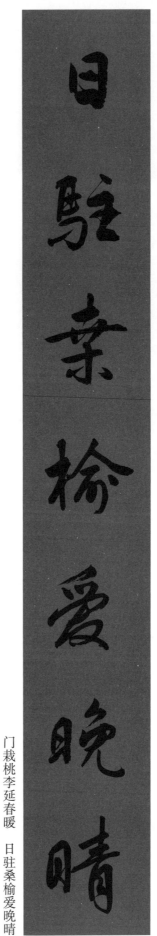

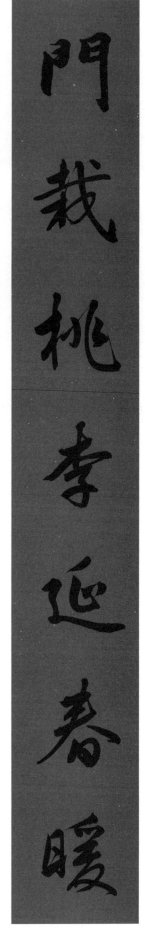

门栽桃李延春暖　日驻桑榆爱晚晴

门盈紫气迎新富　室满春光步小康

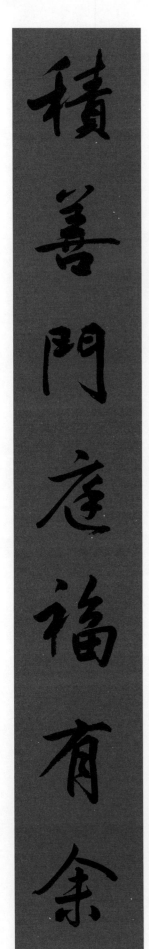

积善門庭福有余

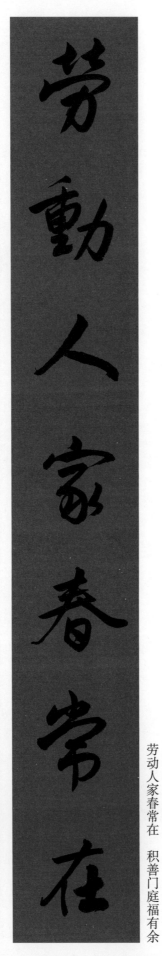

劳動人家春常在

劳动人家春常在　积善门庭福有余

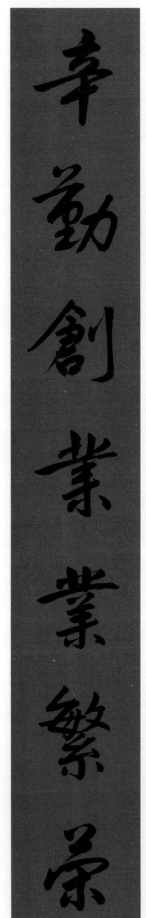

辛勤創業業繁荣

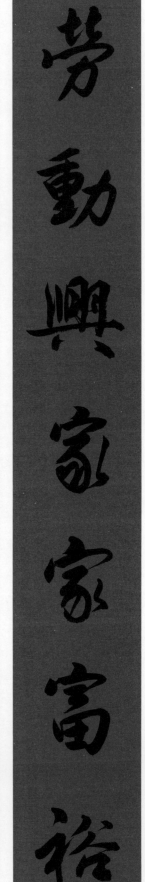

劳動興家家富裕

劳动兴家家富裕　辛勤创业业繁荣

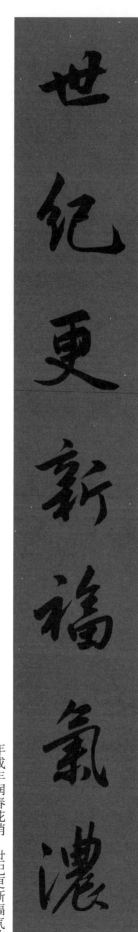

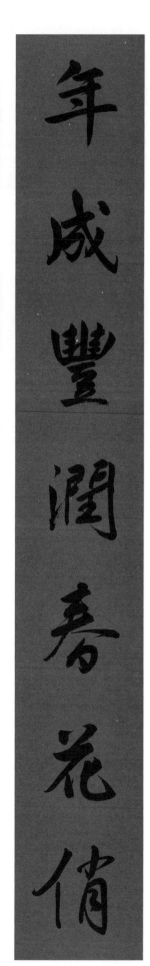

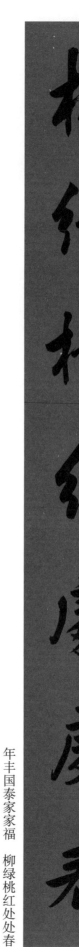

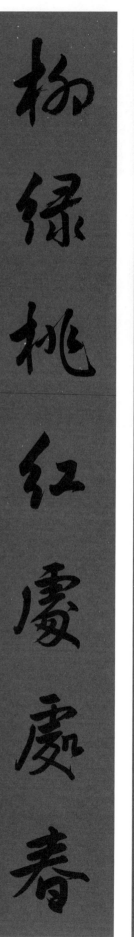

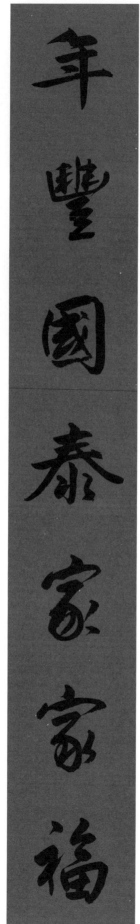

年成丰润春花俏　世纪更新福气浓

年丰国泰家家福　柳绿桃红处处春

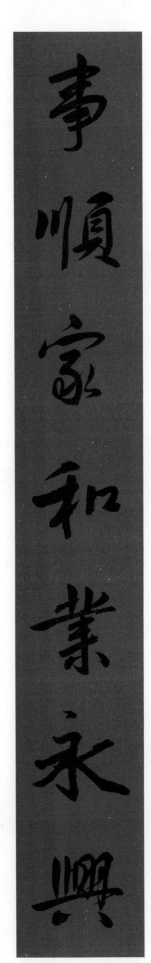
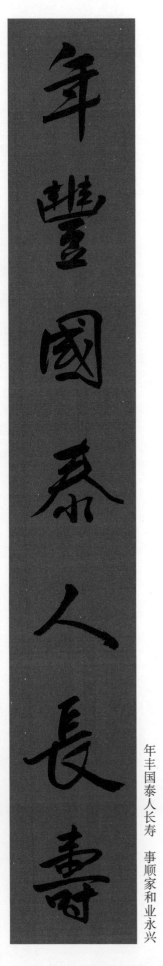
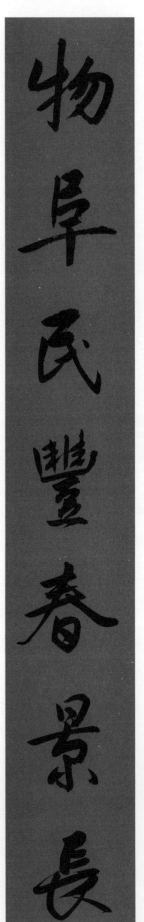
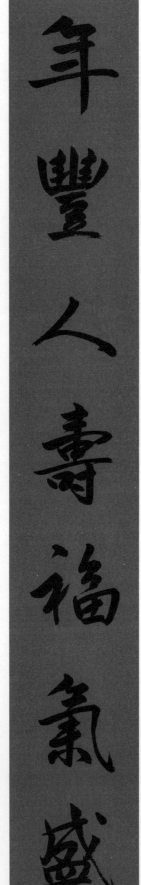

事順家和業永興

年豐國泰人長壽

物阜民豐春景長

年豐人壽福氣盛

年丰国泰人长寿　事顺家和业永兴

年丰人寿福气盛　物阜民丰春景长

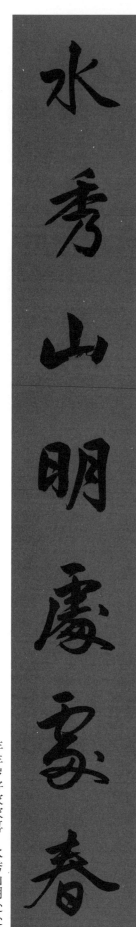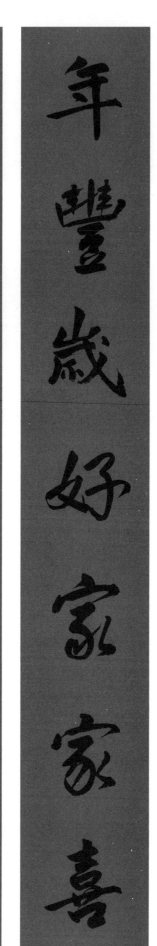

年丰岁好家家喜　水秀山明处处春

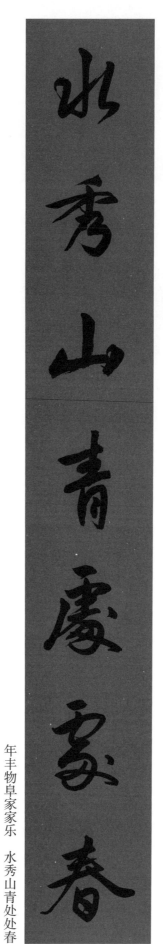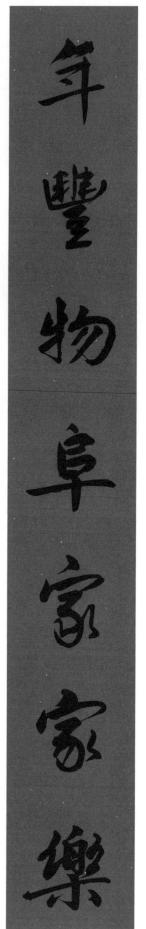

年丰物阜家家乐　水秀山青处处春

59

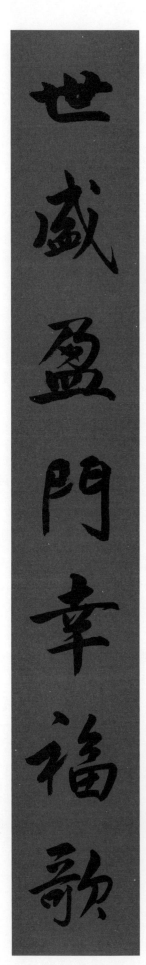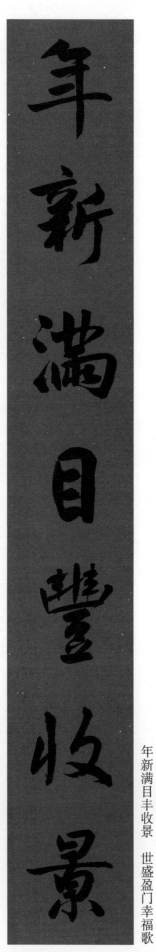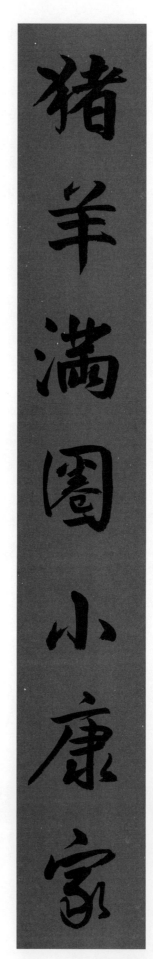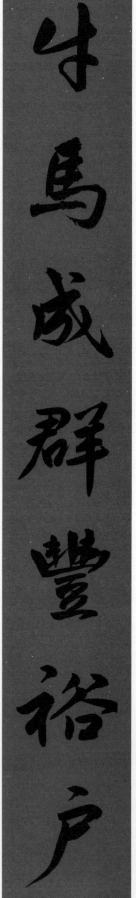

年新满目丰收景　世盛盈门幸福歌

牛马成群丰裕户　猪羊满圈小康家

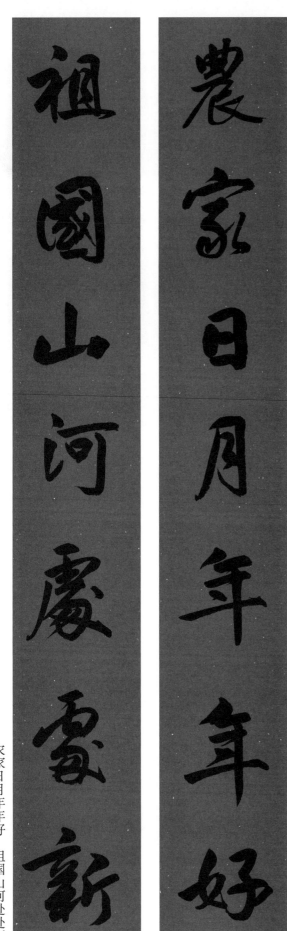

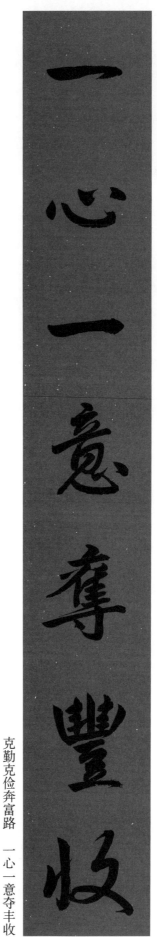

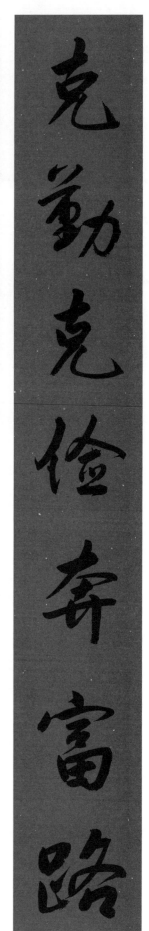

克勤克俭奔富路　一心一意夺丰收

农家日月年年好　祖国山河处处新

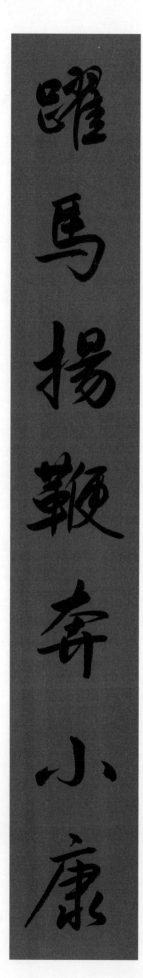

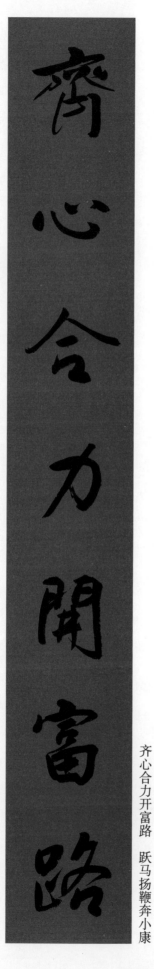

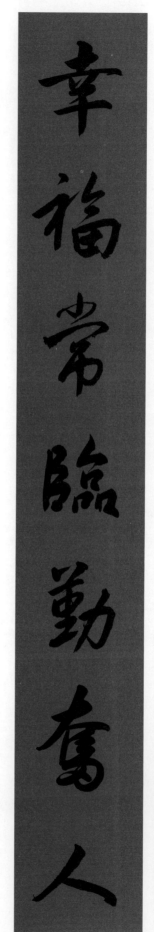

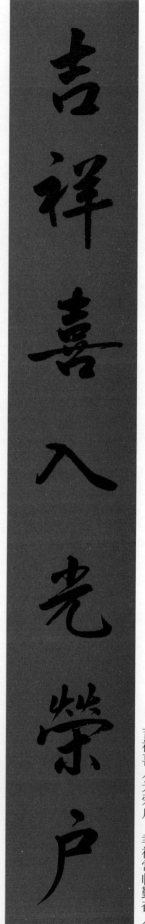

躍馬揚鞭奔小康

齊心合力開富路

齐心合力开富路 跃马扬鞭奔小康

幸福常臨勤奮人

吉祥喜入光榮戶

吉祥喜入光荣户 幸福常临勤奋人

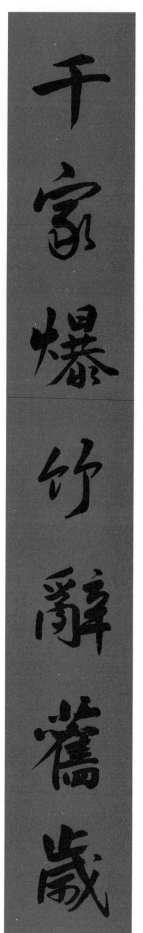

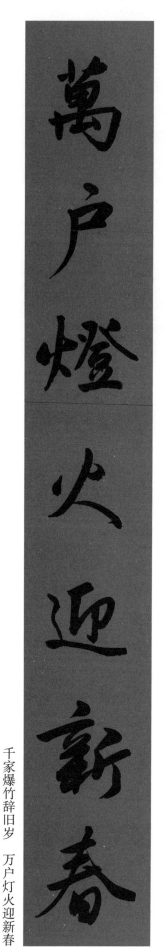

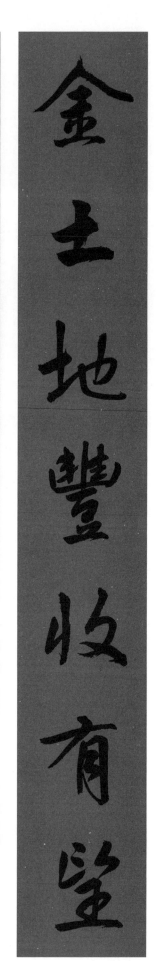

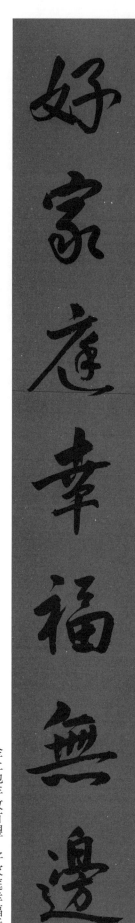

好家庭幸福無邊

金土地豐收有望

萬戶燈火迎新春

千家爆竹辭舊歲

金土地丰收有望　好家庭幸福无边

千家爆竹辞旧岁　万户灯火迎新春

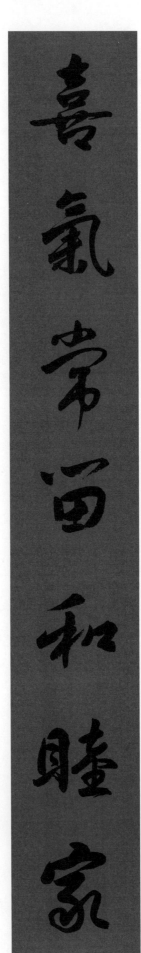

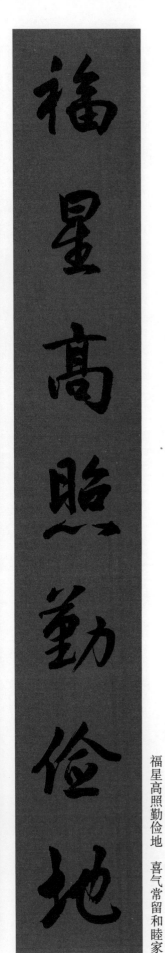

福星高照勤俭地　喜气常留和睦家

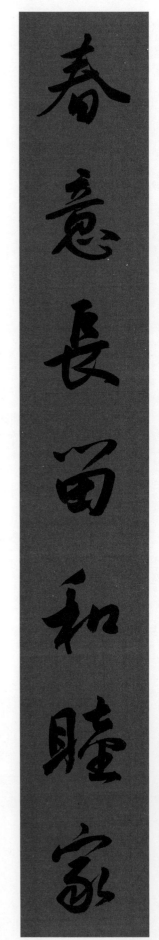

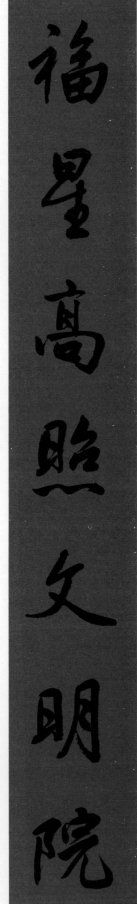

福星高照文明院　春意长留和睦家

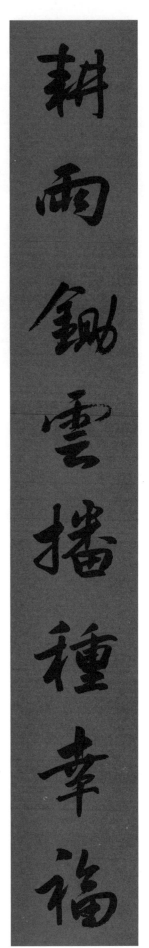

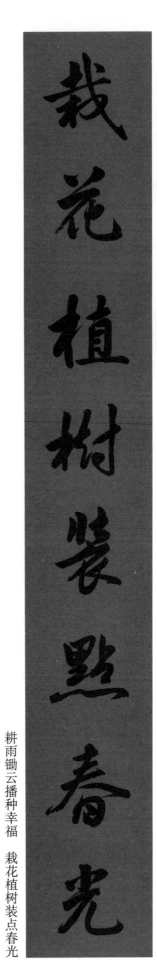

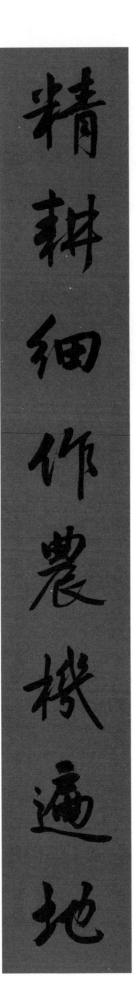

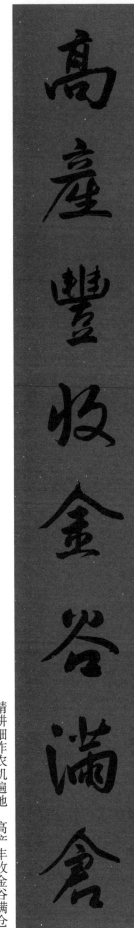

耕雨锄云播种幸福　栽花植树装点春光

精耕细作农机遍地　高产丰收金谷满仓

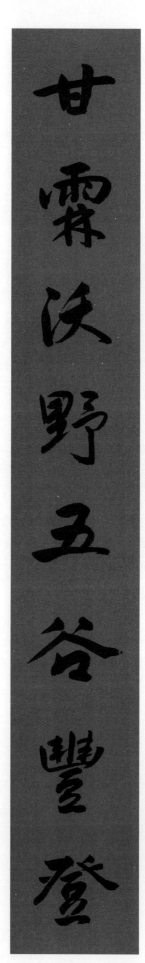

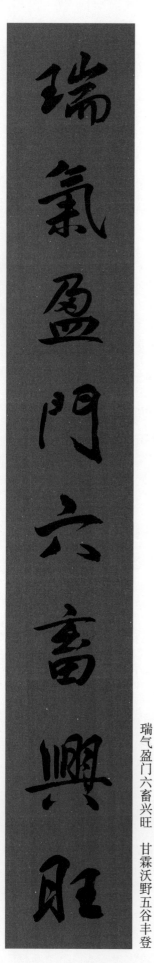

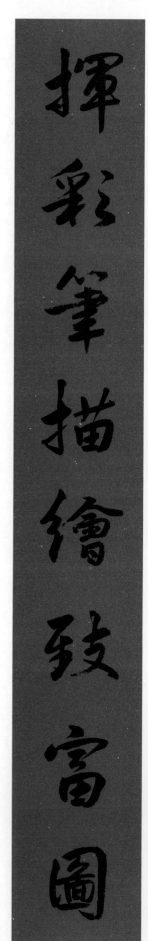

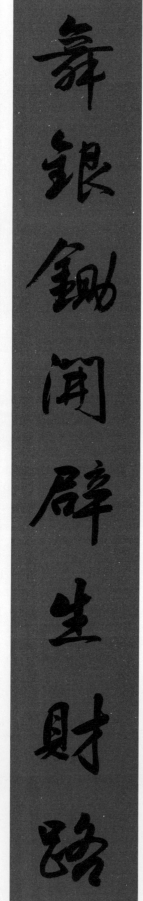

甘霖沃野五谷丰登

瑞气盈门六畜兴旺

挥彩笔描绘致富图

舞银锄开辟生财路

瑞气盈门六畜兴旺　甘霖沃野五谷丰登

舞银锄开辟生财路　挥彩笔描绘致富图

66

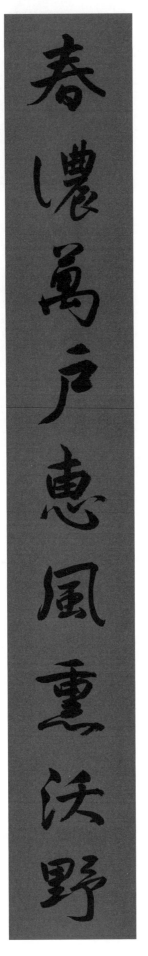

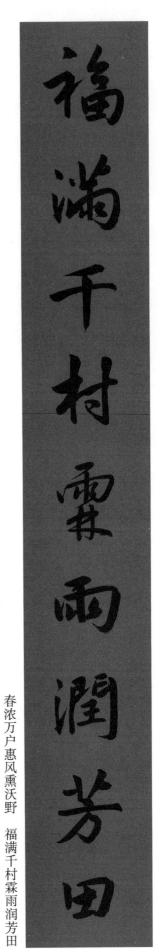

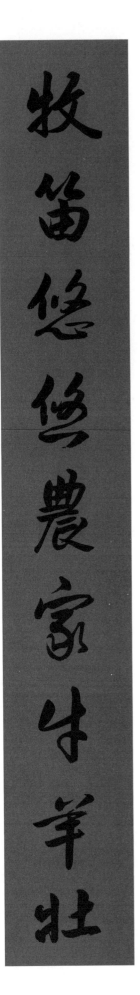

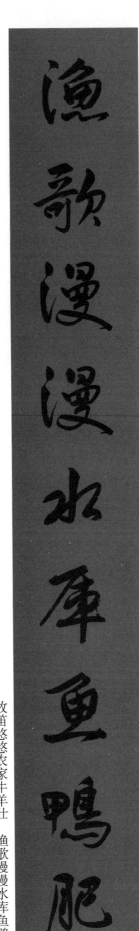

春浓万户惠风熏沃野　福满千村霖雨润芳田

牧笛悠悠农家牛羊壮　渔歌漫漫水库鱼鸭肥

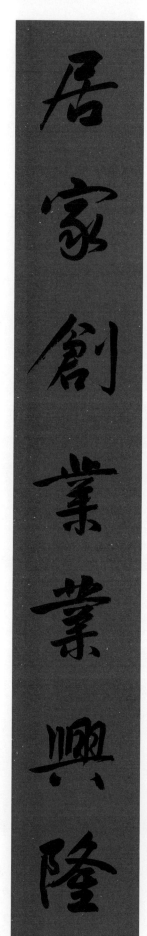

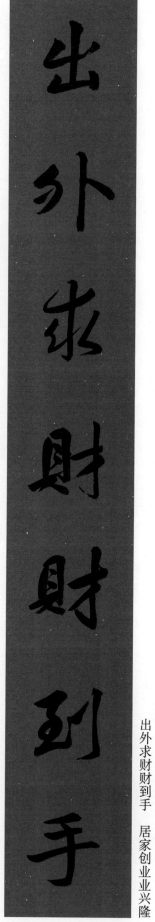

出外求财财到手　居家创业业兴隆

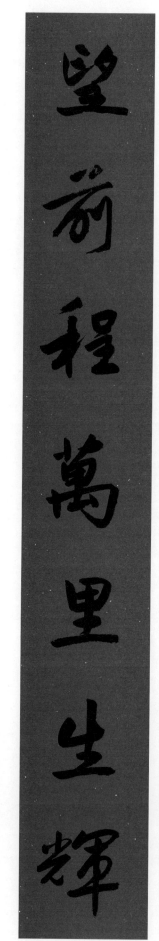

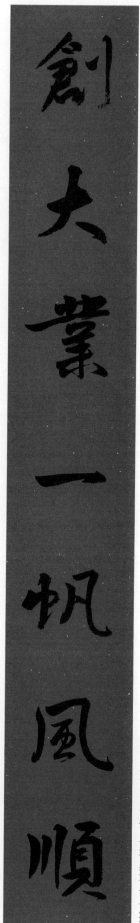

创大业一帆风顺　望前程万里生辉

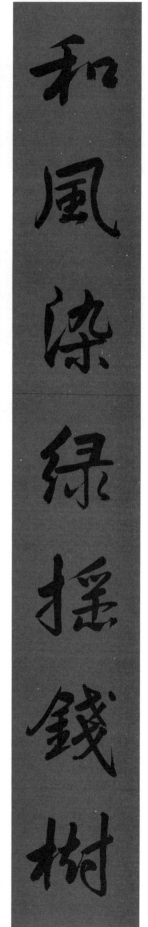

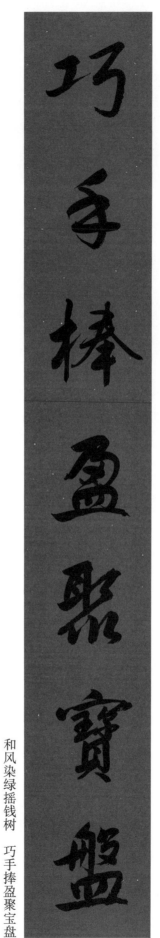

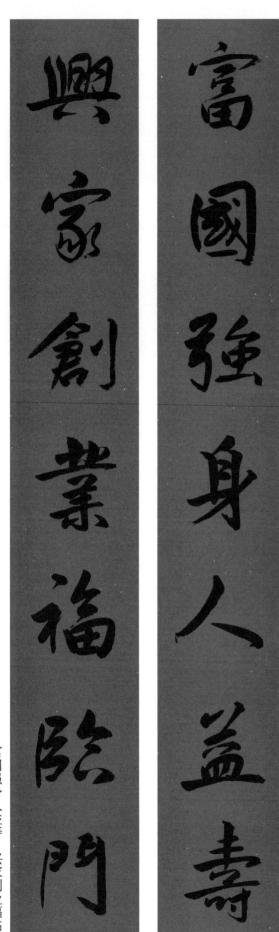

興家創業福臨門

富國強身人益壽

巧手捧盈聚寶盤

和風染綠搖錢樹

富国强身人益寿　兴家创业福临门

和风染绿摇钱树　巧手捧盈聚宝盘

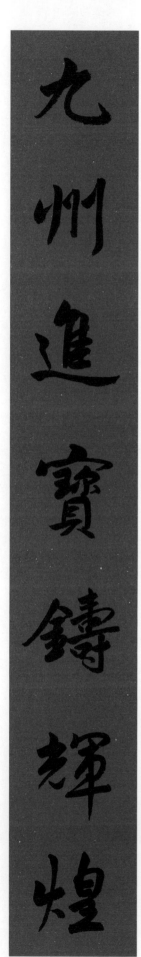

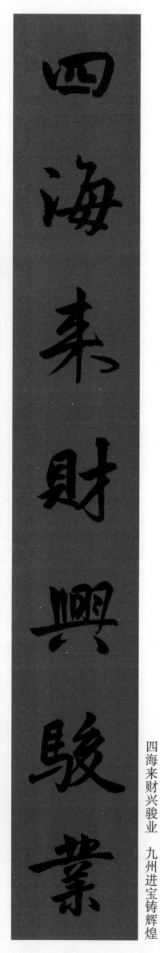

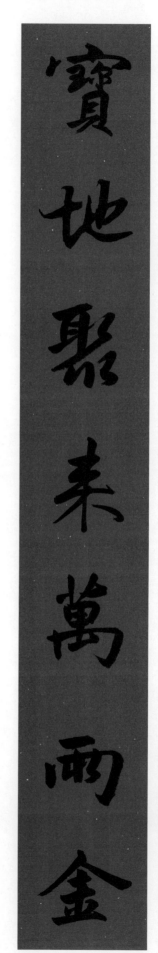

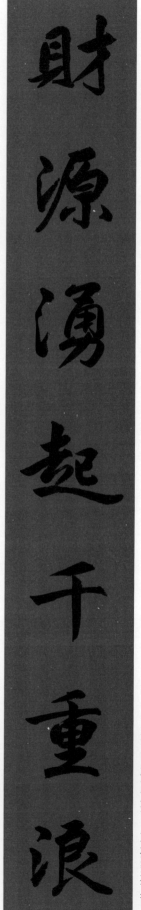

九州进宝铸辉煌

四海来财兴骏业

宝地聚来万两金

财源涌起千重浪

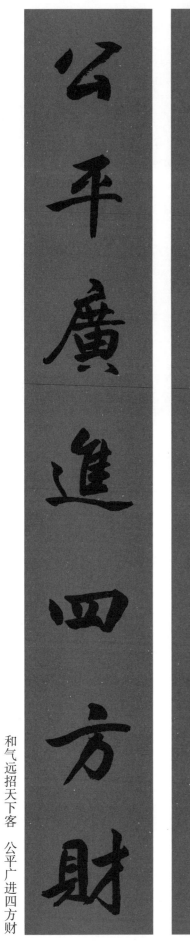

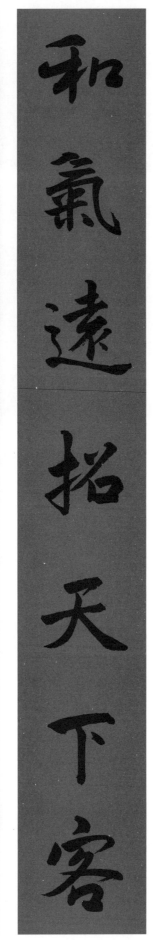

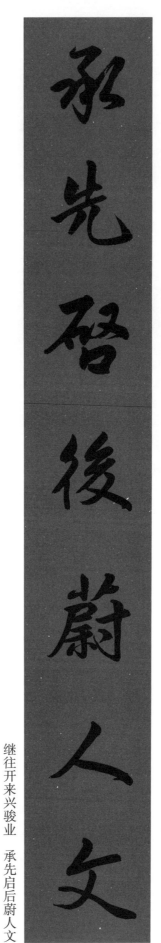

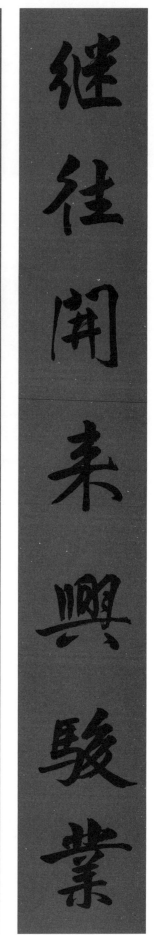

继往开来兴骏业　承先启后蔚人文

和气远招天下客　公平广进四方财

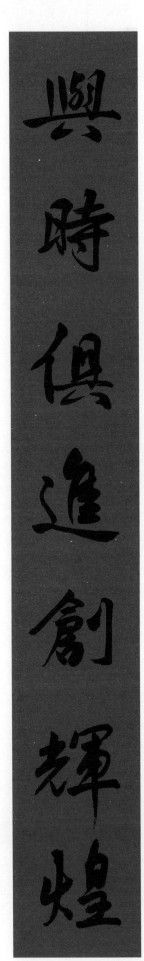

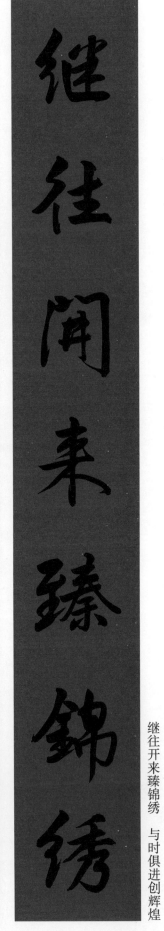

继往开来臻锦绣　与时俱进创辉煌

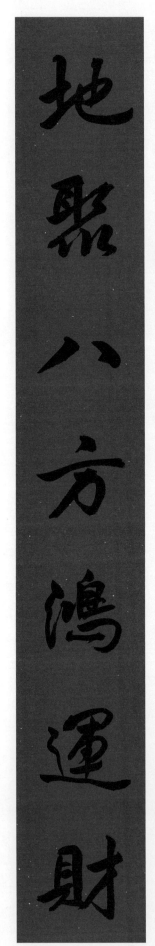

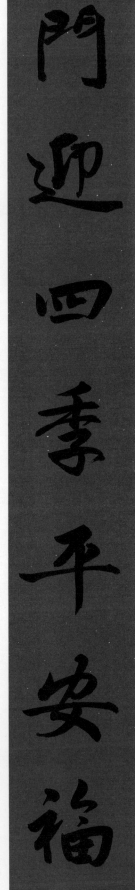

门迎四季平安福　地聚八方鸿运财

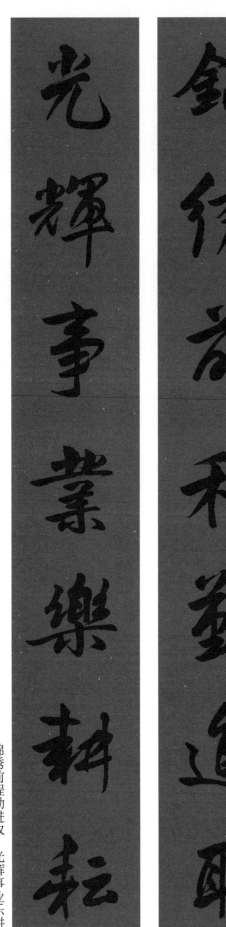

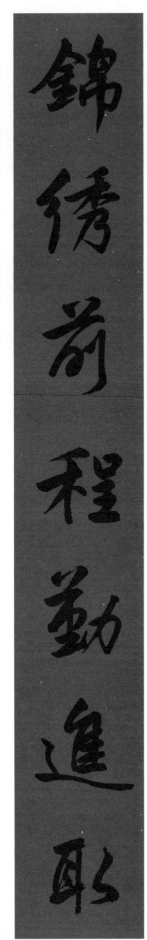

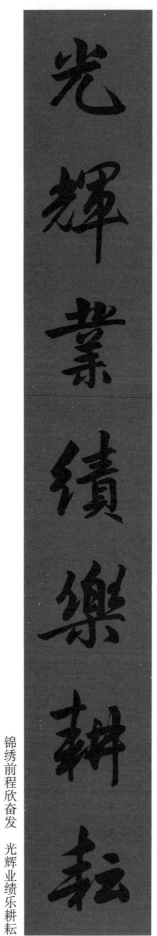

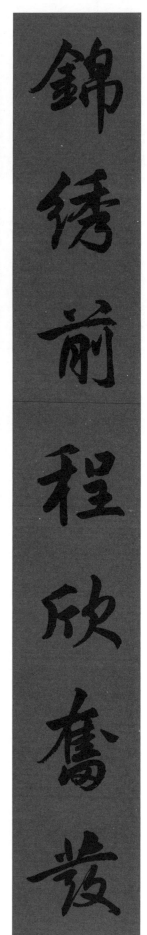

光輝事業樂耕耘

錦繡前程勤進取

光輝業績樂耕耘

錦繡前程欣奮發

锦绣前程勤进取　光辉事业乐耕耘

锦绣前程欣奋发　光辉业绩乐耕耘

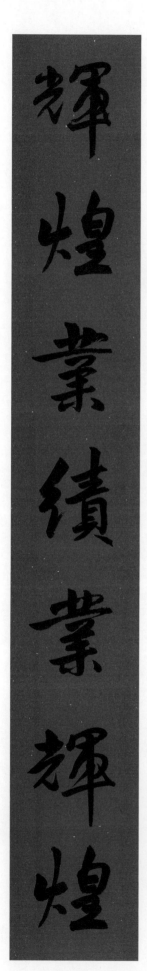

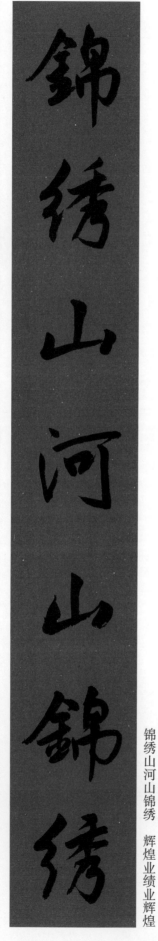

锦绣山河山锦绣　辉煌业绩业辉煌

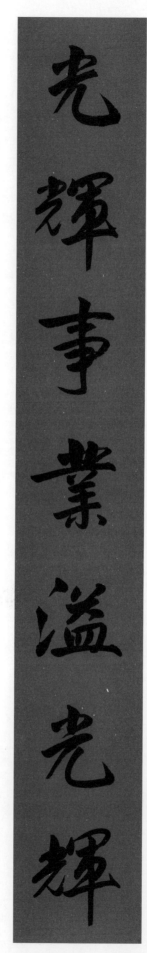

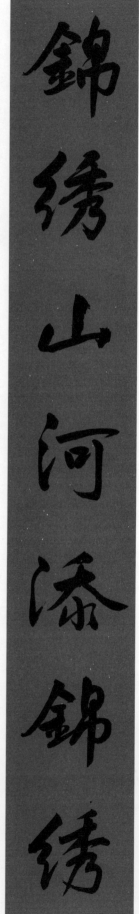

锦绣山河添锦绣　光辉事业溢光辉

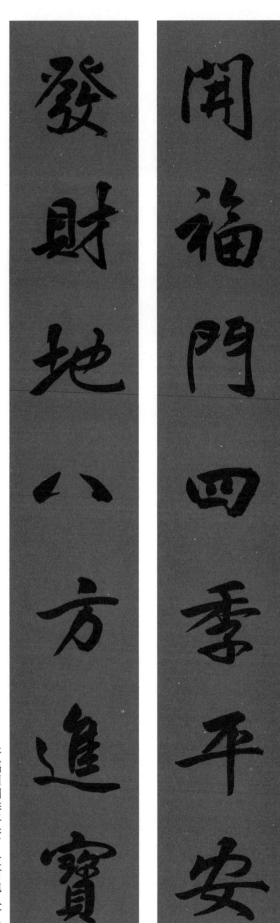

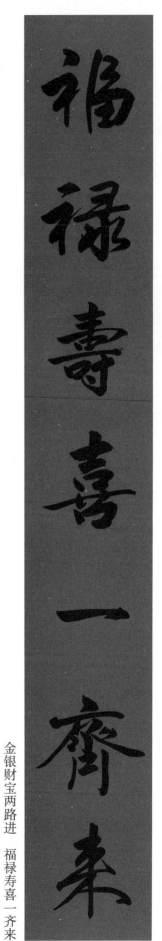

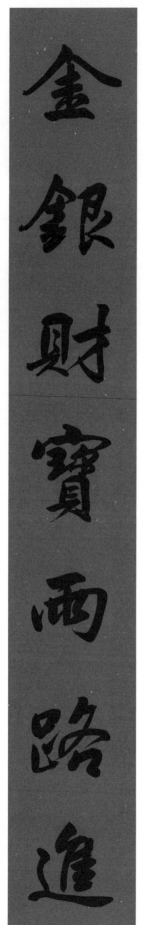

發財地八方進寶

開福門四季平安

福祿壽喜一齊來

金銀財寶兩路進

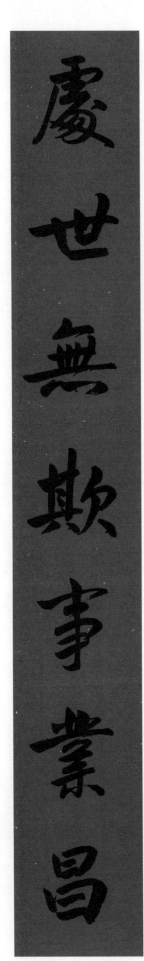

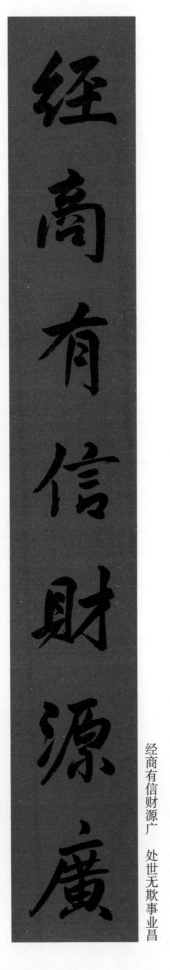

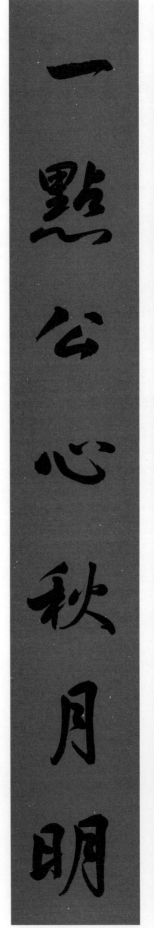

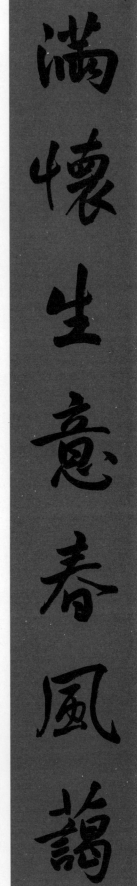

慶世無欺事業昌

经商有信财源廣

一點公心秋月明

滿懷生意春風藹

经商有信财源广　处世无欺事业昌

满怀生意春风蔼　一点公心秋月明

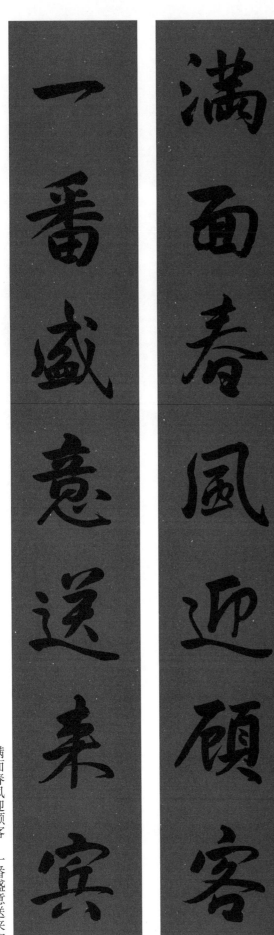

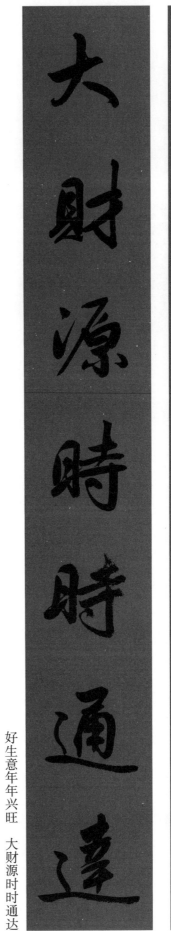

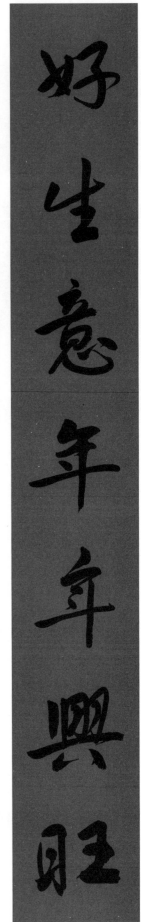

好生意年年兴旺　大财源时时通达

满面春风迎顾客　一番盛意送来宾

偉業騰飛增錦綉

宏圖大展振雄風

天幫地助展鴻圖

求真務實創偉業

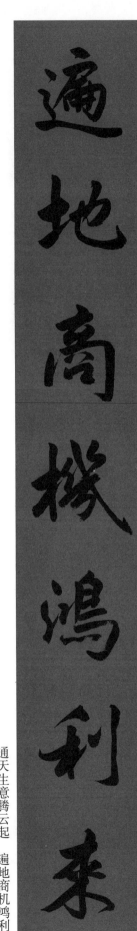
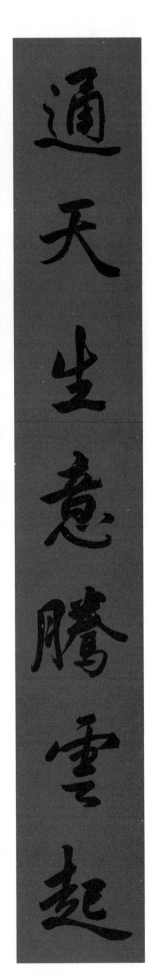
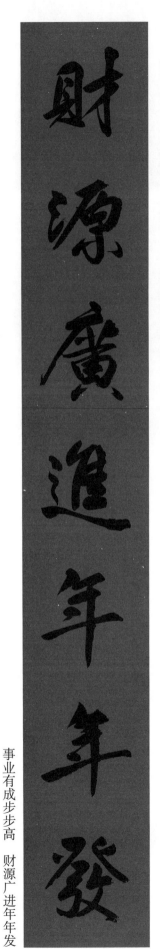
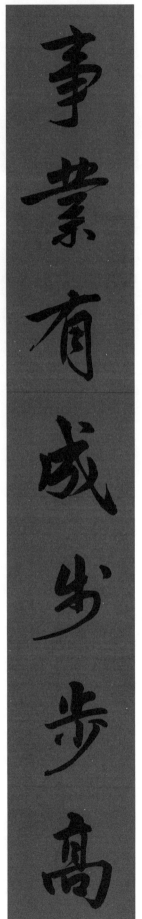

遍地商机鸿利来

遍地商机鸿利来

通天生意腾云起

事业有成步步高　财源广进年年发

通天生意腾云起　遍地商机鸿利来

事业有成步步高　财源广进年年发

79

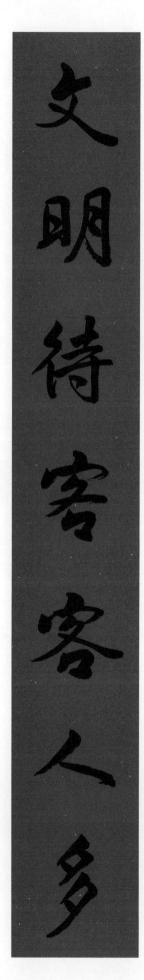

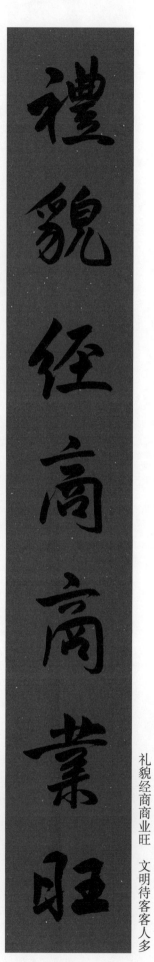

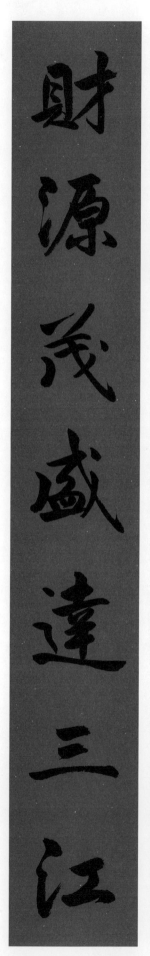

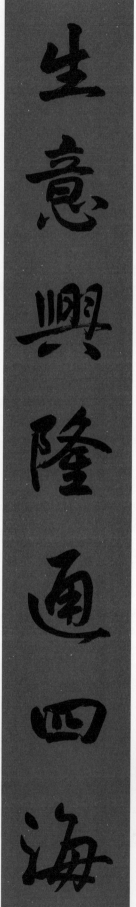

文明待客客人多

礼貌经商商业旺

生意兴隆通四海

财源茂盛达三江

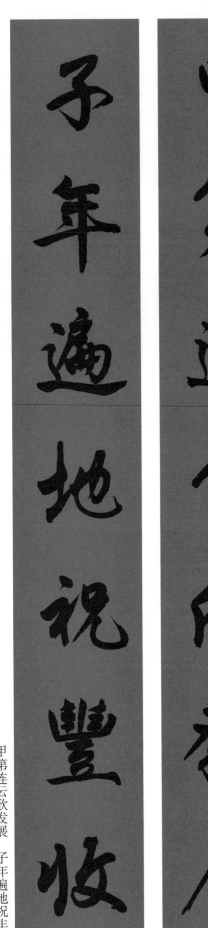

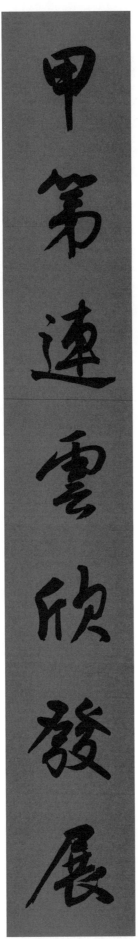

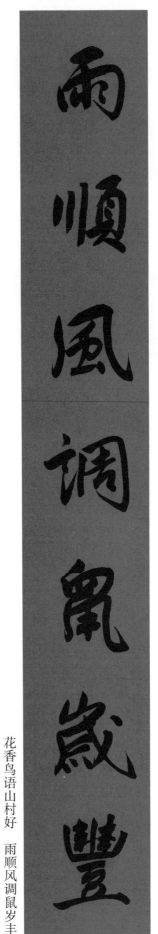

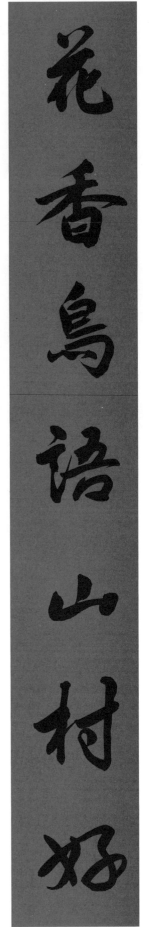

甲第连云欣发展　子年遍地祝丰收

花香鸟语山村好　雨顺风调鼠岁丰

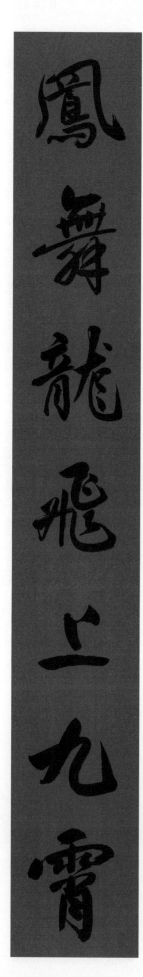

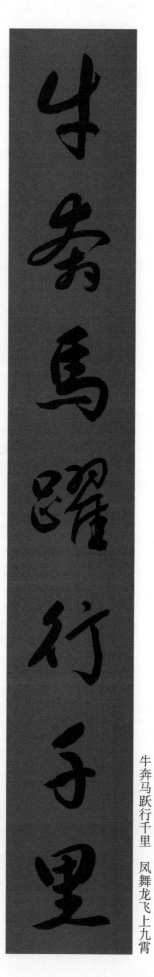

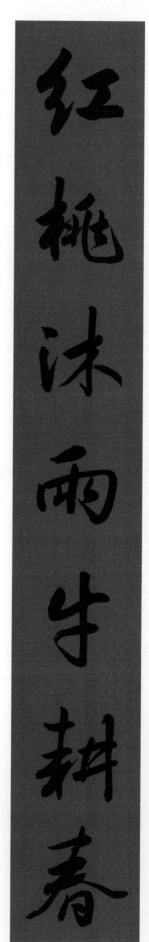

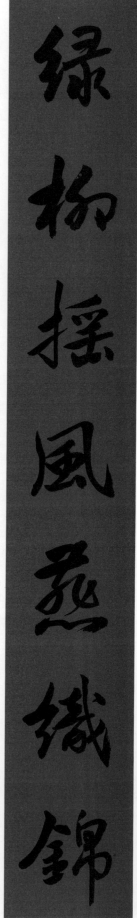

凤舞龙飞上九霄

牛奔马跃行千里

绿柳摇风燕织锦　红桃沐雨牛耕春

82

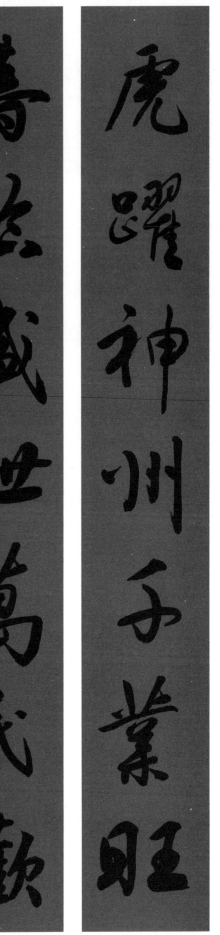

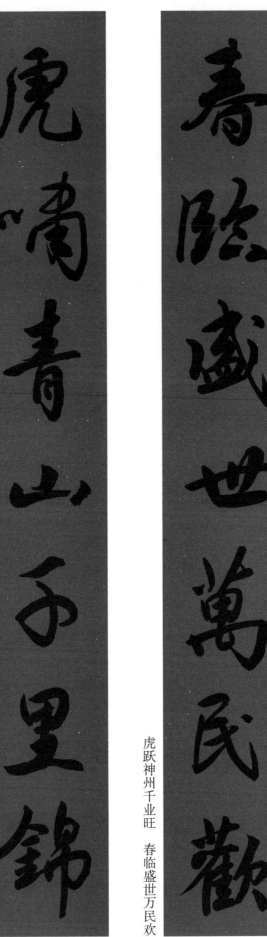

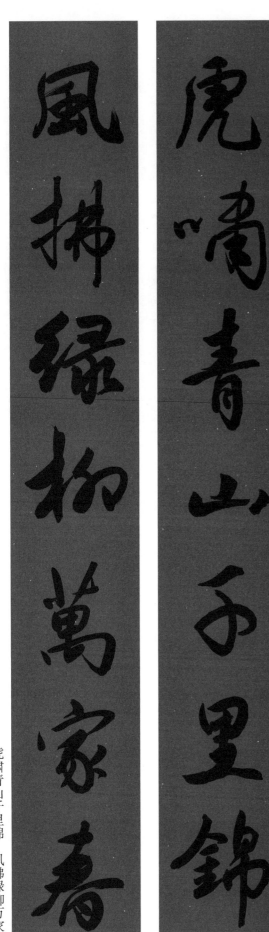

虎跃神州千业旺　春临盛世万民欢

虎啸青山千里锦　风拂绿柳万家春

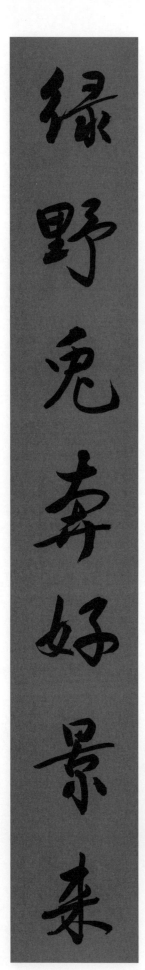

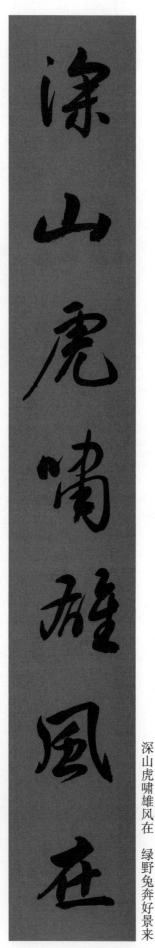

深山虎啸雄风在　绿野兔奔好景来

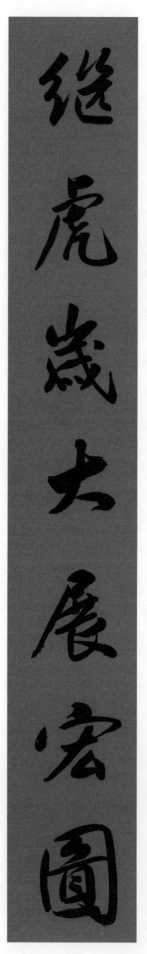

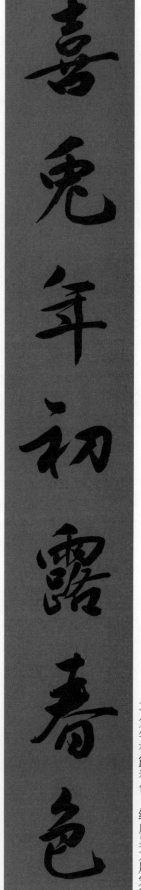

喜兔年初露春色　继虎岁大展宏图

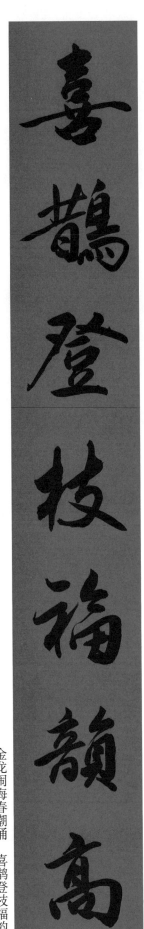

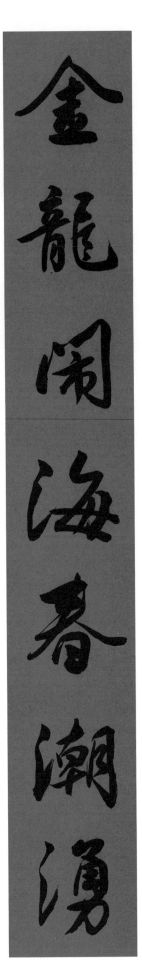

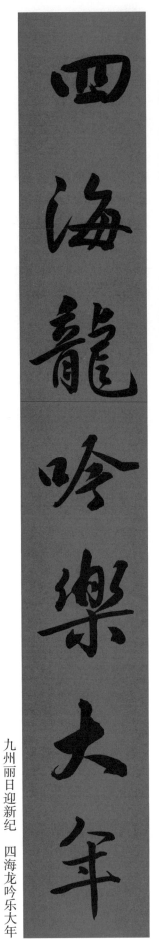

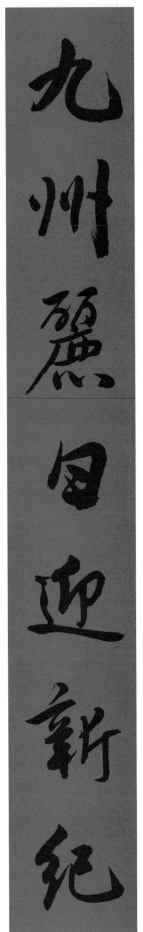

喜鹊登枝福韵高

金龙闹海春潮涌

金龙闹海春潮涌　喜鹊登枝福韵高

九州丽日迎新纪　四海龙吟乐大年

九州丽日迎新纪

四海龙吟乐大年

85

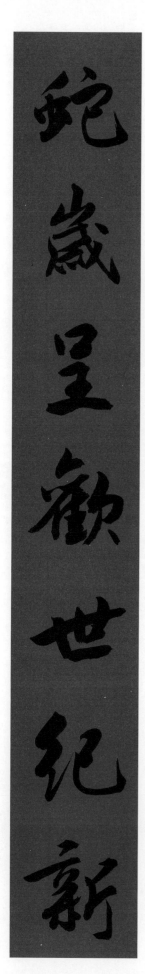

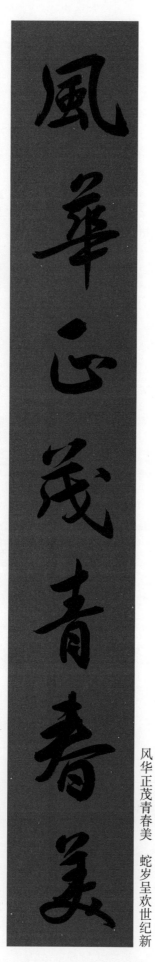

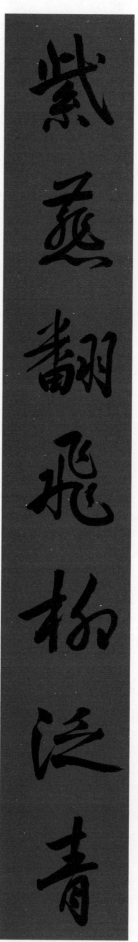

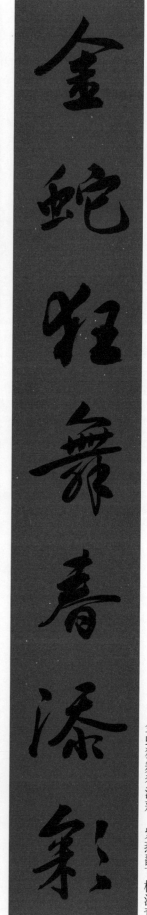

风华正茂青春美　蛇岁呈欢世纪新

金蛇狂舞春添彩　紫燕翻飞柳泛青

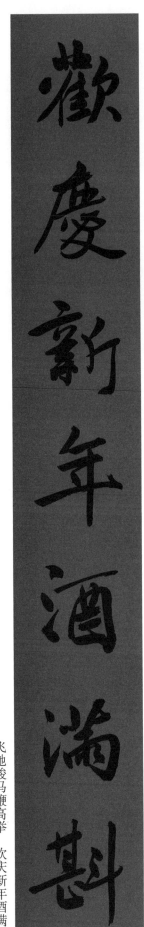

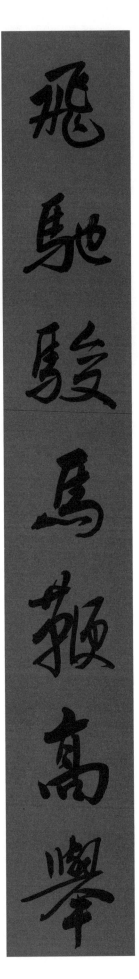

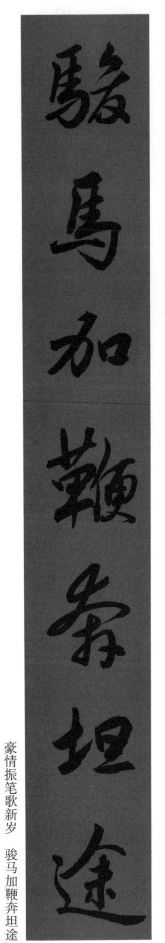

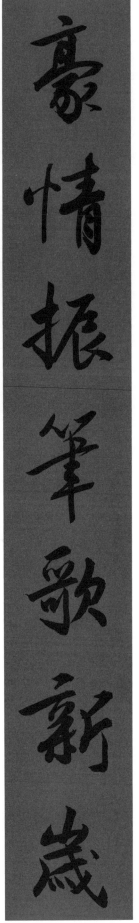

飞驰骏马鞭高举　欢庆新年酒满斗

豪情振笔歌新岁　骏马加鞭奔坦途

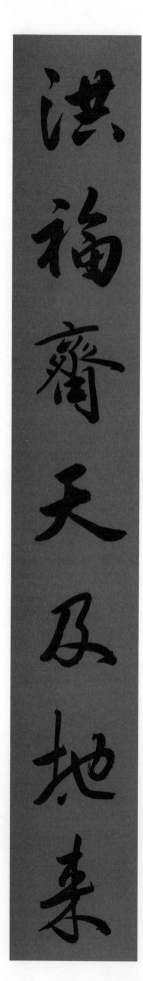

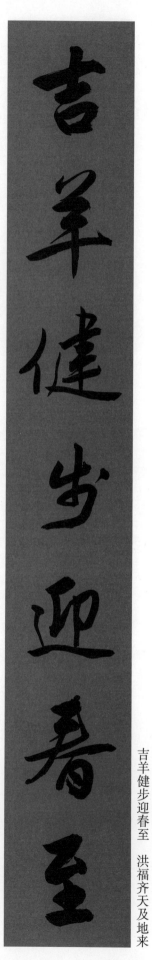

吉羊健步迎春至　洪福齐天及地来

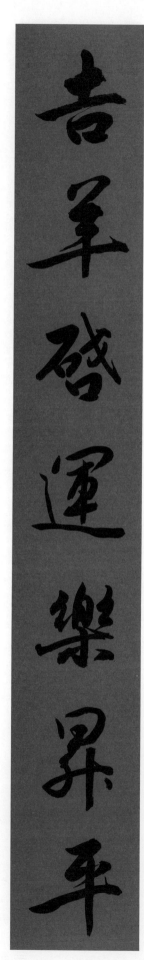

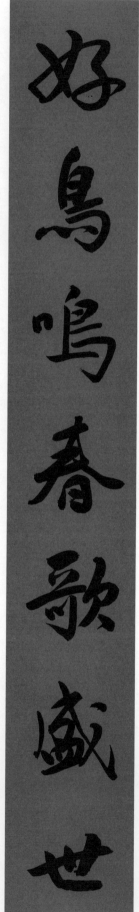

好鸟鸣春歌盛世　吉羊启运乐升平

88

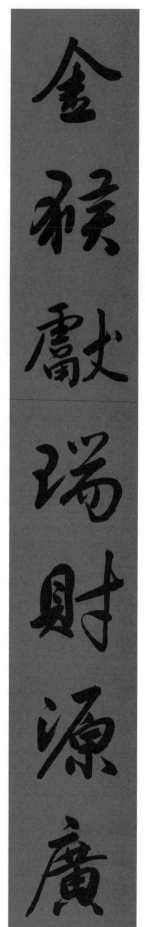

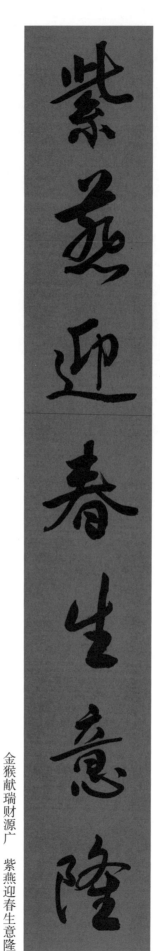

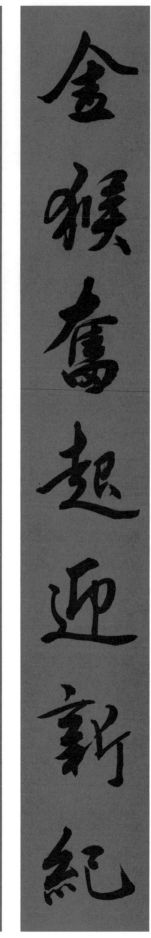

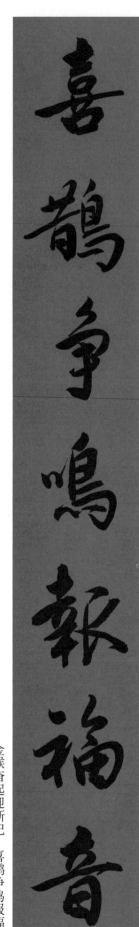

金猴献瑞财源广　紫燕迎春生意隆

金猴奋起迎新纪　喜鹊争鸣报福音

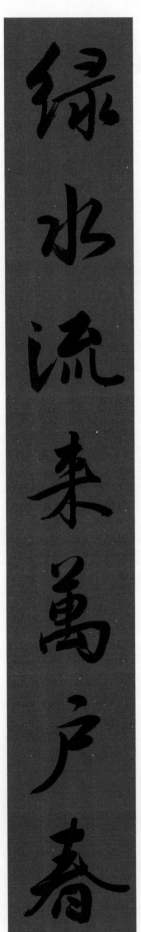

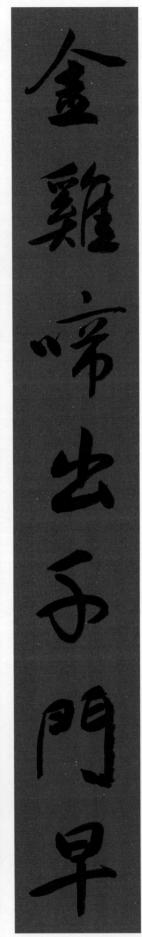

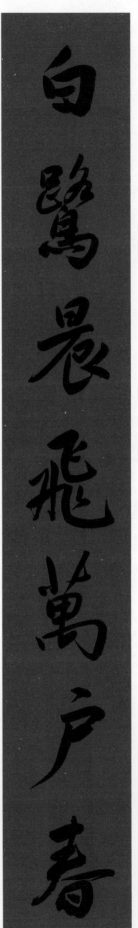

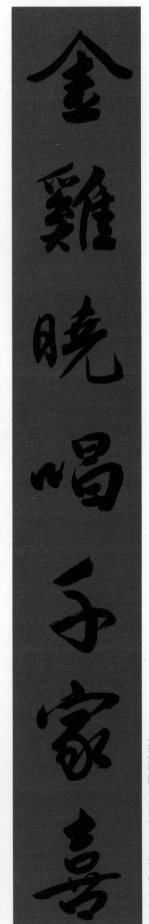

90

犬跡梅花瑞雪飛

雞聲笛韻祥雲燦

犬年更上一層樓

雞歲已添幾多喜

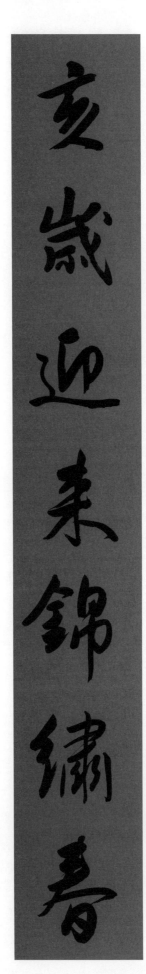

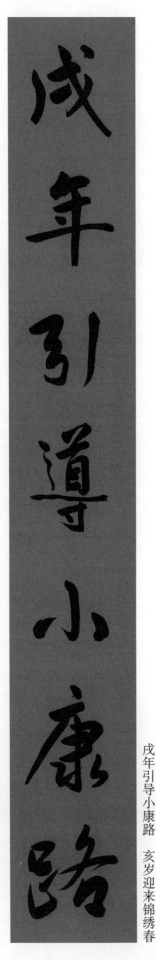

戌年引导小康路　亥岁迎来锦绣春

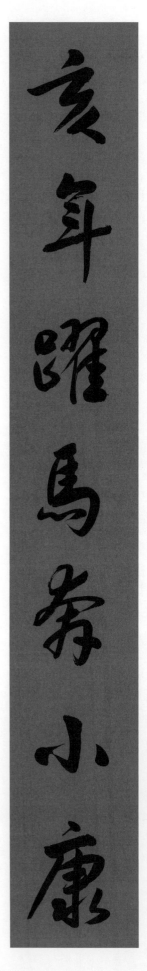

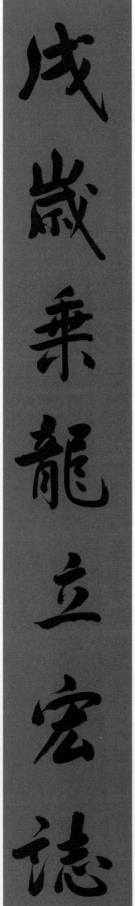

戌岁乘龙立宏志　亥年跃马奔小康

四、春联集萃

春联横批精选

福喜盈门	平安如意	春满神州	春回华夏	春满乾坤
福乐长春	四海升平	春意盈门	大地回春	万民欢腾
丹凤朝阳	繁荣昌盛	神州共庆	年年如意	风和日丽
福积泰来	四季长安	和睦家庭	鱼跃龙门	万民同庆
步步高升	家运亨通	欢天喜地	欢度新春	四时吉庆
瑞雪报春	人心欢畅	江山锦绣	九州春浓	四季安康

常用春联分类精选

通用联

爆竹冲天去报喜 飞花入门来贺年	苍山不老春风地 碧水长流幸福源	处处春歌春处处 家家福气福家家	灿烂花灯光盛景 喧腾锣鼓颂丰年
布谷鸟鸣黄土地 迎春花展艳阳天	姹紫嫣红春不老 茂林修竹草常青	姹紫嫣红春灿灿 千村万户喜洋洋	处处管弦歌盛世 家家诗酒贺新年
碧海惊涛龙献瑞 苍梧茂叶凤呈祥	苍天大地丰盈世 碧水青山锦绣春	处处春光春处处 家家喜气喜家家	遍地祥光临福宅 满天喜气入华堂
碧海青天灿烂日 红花绿树锦绣春	草长莺飞春意闹 山欢水笑彩云归	草长莺飞春意闹 山清水秀彩云归	窗前细雨传春讯 枝上黄鹂送好音
爆竹花开灯结彩 春江柳发岁更新	长风劲吹千帆起 百鸟齐鸣万木新	处处春光春处处 洋洋喜气喜洋洋	窗外绿枝应候绿 楹前新墨向阳红
爆竹声声普天同庆 金鼓咚咚万众欢腾	春风春雨春花灿灿 喜酒喜歌喜气洋洋	辞旧岁窗花逗紫燕 接新春喜鹊闹红梅	大地春回江山聚秀 文明运启日月增辉
鞭炮声声高歌幸福 春联幅幅恭贺新年	春风送暖百花争妍 瑞气迎祥万物生辉	辞旧岁寒随一夜去 迎新年春逐万里来	大地欢腾春回有意 前程广阔日进无疆
爆竹更岁新桃换旧符 梅花迎春旧貌展新颜	春风化雨九州花满地 爆竹飘香万户喜盈门	大造无私天心随律转 泰平有象人事逐年新	
春风春雨迎万般春色 新人新事开一代新风	辞旧岁总结辉煌成果 迎新春展望灿烂前程	风调雨顺九州歌乐岁 国泰民安四海庆升平	
春风染沃野处处一片绿 喜报铺新途年年满堂红	福星照吉宅新春家家乐 普天同欢度神州处处春	日丽风和绣出山河似锦 年丰物阜迎来大地皆春	
辞旧岁家家门前阳光道 迎新春户户窗外幸福花	锣鼓喧天共奏迎春妙曲 风雷动地同抒致富豪情	喜迎春春风得意春常在 抬望柳柳叶多情柳半垂	

爆竹飞花四海升平歌富有　　爆竹千声长城内外丰收岁　　大业有成瑞雪皑皑辞岁去
金风献瑞九州安定纳祯祥　　红梅万枝大江南北艳阳天　　节气更替红梅点点唤春来

春回大地山清水秀风光好　　春满神州山欢水笑龙吟曲　　春风春雨育春花春满大地
日暖神州人寿年丰喜事多　　民安乐土燕舞莺歌蝶恋花　　喜山喜水织喜景喜盈神州

农家联

年丰人寿家家乐　　　　年新满目丰收景　　　　年丰人寿千家乐　　　　新人新事新风尚
柳暗花明处处春　　　　世盛盈门幸福歌　　　　国泰民安万事兴　　　　好风好雨好年成

年年如意年年利　　　　牛马成群丰裕户　　　　春到山乡处处喜　　　　年丰国泰家家福
事事称心事事成　　　　猪羊满圈小康家　　　　喜临农家院院春　　　　柳绿桃红处处春

农业科技春联

勤劳修筑致富路　　　　精心育种百花艳　　　　科学新知求实践　　　　科学种田棉似海
科学叩开惠农门　　　　着力耕耘万里春　　　　科技成果贵普及　　　　勤劳致富粮如山

科研照亮光明路　　　　合理种植土生玉　　　　种地巧施氮磷钾　　　　政策信息助致富
协作催开幸福花　　　　科学耕耘地产金　　　　健身乐迎福寿康　　　　科学技术利发财

渔业联

白帆春暖兴渔业　　　　碧海金波朝旭日　　　　碧波浩渺千帆舞　　　　潮汛朝争歌满海
碧海波平唱福音　　　　春风银网耀朱鳞　　　　紫气光华万象新　　　　归帆夕映喜盈舱

畜牧业春联

春到草原满眼绿　　　　饱食安眠身似象　　　　盛世日新鸡报晓　　　　牛壮猪肥六畜旺
福临牧场合家欢　　　　抱犁翻土力如龙　　　　春江水暖鸭先知　　　　粮丰林茂四时兴

马驰承平开泰运　　　　牛羊肥壮猪盈圈　　　　牛马猪羊六畜旺　　　　水绿山青光景好
羊叫如意唱新春　　　　鸡鸭成群鱼满塘　　　　鱼虾莲藕一池香　　　　花香草茂马牛肥

学校教育春联

春临校舍垂柳绿　　　　身居雅室迎日月　　　　万里河山迎丽日　　　　桃李满园春色好
光耀神州映桃红　　　　心系校园育人才　　　　满园桃李笑春风　　　　英才荟萃栋梁多

拥军春联

勇挑重担建祖国　　　　祖国河山皆锦绣　　　　愿与人民共患难　　　　保家卫国新贤女
百倍警惕保边疆　　　　人民子弟尽英雄　　　　誓拼热血固神州　　　　习文尚武好英儿

工业联

铺成团结光明路　　　　任劳任怨休辞苦　　　　生产科研双胜利　　　　自力更生成大业
开出生财幸福泉　　　　同德同心岂畏难　　　　精神物质两丰收　　　　艰苦奋斗上高峰

经商联

诚信经营多得利　　和气能交成倍利　　礼貌经商商业旺　　人往人来皆笑脸
公平交易永生财　　公平可进四方财　　文明待客客人多　　店中店外尽欢声

公道由来评物价　　花开时节店如锦　　满怀生意春风蔼　　实业人创千秋业
春风到处解人颐　　客至柜台喜若春　　一点公心秋月明　　长春花开万里春

贵才贵德贵诚信　　经营得法家家富　　满面春风迎顾客　　送出柜台百祥货
和仁和智和乾坤　　管理有条事事通　　一番盛意送来宾　　献给人民一片心

热情服务客人满意　　物美价廉买卖不诈　　以三尺柜台迎贵宾　　政策随心百业兴旺
态度和善群众称心　　秤平斗满童叟无欺　　待八方顾客如亲人　　春风得意万象更新

文明经商热情常在　　喜送笑迎来去高兴　　有道经营财源茂盛　　祖国繁荣百业兴旺
笑脸迎客生意兴隆　　东挑西拣买卖公平　　热情服务顾客盈门　　春光灿烂万物新生

喜迎笑送使顾客满意　　买进卖出原本千秋业　　薄利多销从不计得失
左选右挑让买主称心　　送往迎来温暖万人心　　和气生财只求好人缘

大力发展城乡集市贸易　　供应畅通连接五湖四海　　管理有方遍地欣看广厦
不断提高群众生活水平　　经销兴旺温暖万户千家　　经营得法通天巧架长虹

生肖对联

（鼠）莺歌燕舞春添喜　（兔）丁帘卷雨饶春意　（马）百花齐放春光好　（鸡）雄鸡喜唱升平日
　　　豕去鼠来景焕新　　　卯酒盈杯祝丰年　　　万马奔腾气象新　　　盛世欢歌幸福年

　　　子夜鼠欢爆竹乐　　　东风放虎归山去　　　春返神州舒画卷　　　保驾护航奔富路
　　　门庭燕舞笑声喧　　　明月探春引兔来　　　马腾盛世入诗篇　　　昂头振翼唱东风

　　　银花火树迎金鼠　　　虎啸深林增瑞气　　　辞年喜饮三蛇酒　　　大圣鸣金辞旧岁
　　　海味山珍列玉盘　　　兔驰沃野益新风　　　贺岁争描八骏图　　　雄鸡唱晓贺新春

（牛）碧树红楼相掩映　（龙）彩凤来仪迎大治　（羊）八骏嘶风传捷报　（狗）辞旧灵鸡歌日丽
　　　黄牛骏马共迎春　　　金龙起舞庆新春　　　五羊跳跃展新图　　　迎新瑞犬报年丰

　　　金牛开出丰收景　　　辰年迪吉千重瑞　　　百凤迎春朝旭日　　　狗护一门喜无恙
　　　喜鹊衔来幸福春　　　龙岁呈祥四季宁　　　五羊衔穗兆丰年　　　人勤四季庆有余

　　　红梅傲雪千门福　　　户吉家祥歌且舞　　　才听骏马踏花去　　　国富民强缘改革
　　　碧野放牛五谷丰　　　龙盘虎踞慨而慷　　　又见金羊献瑞来　　　鸡鸣犬吠报升平

（虎）虎踞龙盘今胜昔　（蛇）金蛇狂舞丰收岁　（猴）子夜羊随爆竹去　（猪）国泰民安戌岁乐
　　　莺歌燕舞呈吉祥　　　玉燕喜迎幸福春　　　晓晨猴驾春风来　　　粮丰财茂亥春兴

　　　春光春色源春意　　　辰岁腾飞惊广宇　　　羊弄笛音奏妙曲　　　两年半夜分新旧
　　　虎将虎年扬虎威　　　巳年奋搏震寰球　　　猴攀桃树祝新年　　　万众齐欢接亥春

　　　虎气频催翻旧景　　　春帖相延新换旧　　　羊驮硕果五更去　　　猪壮苗肥民富裕
　　　春风浩荡著新篇　　　龙蛇交替瑞呈祥　　　猴捧仙桃半夜来　　　财丰物阜国亨昌

图书在版编目（CIP）数据

新春大吉. 实用行书写春联 / 梁光华主编. — 南宁：
广西美术出版社，2020.10（2023.4重印）
　　ISBN 978-7-5494-2253-1

　Ⅰ.①新… Ⅱ.①梁… Ⅲ.①行书—书法 Ⅳ.①J292.1

中国版本图书馆CIP数据核（2020）第177299号

新春大吉
实用行书写春联
XINCHUN DAJI
SHIYONG XINGSHU XIE CHUNLIAN

主　　编：梁光华
出 版 人：陈　明
图书策划：廖　行
责任编辑：廖　行
助理编辑：黄丽丽
校　　对：李桂云　韦晴媛
审　　读：陈小英
责任印制：莫明杰
封面设计：陈　欢
版式排版：蔡向明
出版发行：广西美术出版社
地　　址：广西南宁市望园路9号
网　　址：www.gxfinearts.com
印　　刷：广西壮族自治区地质印刷厂
版　　次：2020年10月第1版
印　　次：2023年4月第3次印刷
开　　本：889 mm × 1194 mm　　1/16
印　　张：6.25
字　　数：40千字
书　　号：ISBN 978-7-5494-2253-1
定　　价：29.00元

版权所有　违者必究